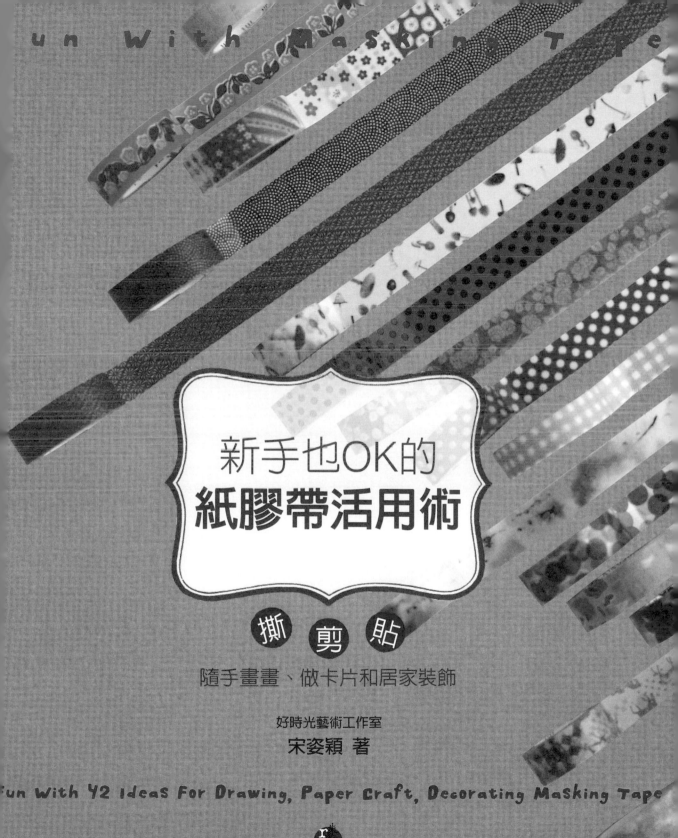

新手也OK的
紙膠帶活用術

撕　剪　貼

隨手畫畫、做卡片和居家裝飾

好時光藝術工作室
宋姿穎 著

Fun With 42 Ideas For Drawing, Paper Craft, Decorating Masking Tape

r

朱雀文化

序

我和紙膠帶的秘密時光
The Story About Me and Masking Tape

在創作的路上，媒材的探索和蒐集往往是一條永無止盡的貪戀和飢餓狀態。

第一次入手的紙膠帶，是在文具店購買的超便宜素色組。粉嫩多彩的色調非常可愛，但在實驗重疊黏貼時紙膠帶就翹起來了。好不容易完成的美麗作品，遇到黏性不佳的紙膠帶真令人沮喪。正因為這個慘痛的經驗而有了p.14～15「延長紙膠帶的壽命」的心得分享，並且開始收藏不同品牌的紙膠帶，以研究為名，敗家為實的手滑買了更多紙膠帶。

我在2014年時和朋友去東京自由行，藝術人必去的美術館、書店和美術社都可以發現紙膠帶的蹤跡，還記得當時眼睛發亮的直奔文具區，帶回我人生第一盒mt20色細捲紙膠帶。

紙膠帶是很容易上手的材料，只要會撕、剪、貼，就可以創作出各種色彩繽紛的作品。用紙膠帶裝飾生活小物是紙膠帶迷與生俱來的本能，還可以化腐朽為神奇，掩飾損壞的痕跡，或是將老舊的物品華麗變身。

紙膠帶是我生活上的好幫手：可以在手帳上裝飾、在亮色系紙膠帶上寫字，提醒自己重要待辦事項，或者取代立可白遮掩錯字。此外，我也喜歡將不同的紙膠帶隨意排列，組合出美麗的圖案、花色。

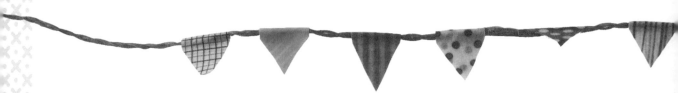

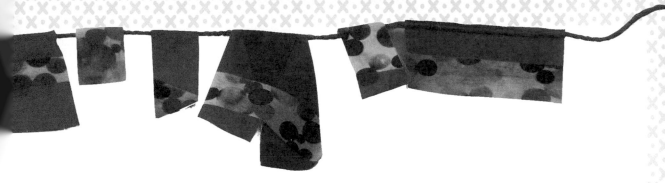

　　無心插柳參加藝術市集的擺攤，開啓了我用紙膠帶做人物肖像畫的契機。夢想著製作100個人物肖像畫，更享受委託者述說想送給對方一張小畫的故事和心意。

　　我想藉由這本書和大家分享：創作是一件很幸福的事。書中除了教大家如何活用技法玩紙膠帶，更希望開啓創意的盒子，讓每個人的想像力自由奔放，都能創作出獨一無二的作品，用紙膠帶畫畫，享受美好時光！

　　最後，感謝朱雀文化的總編輯發現了「好時光藝術工作室」，以及編輯文怡總是耐心和我互相討論與鼓勵，才有了這本書的誕生。也謝謝參與這本書的模特兒和小動物，以及一起創作的紙膠帶迷，我將這本書獻給每一個參與紙膠帶旅程和幫助我的好朋友。準備好了嗎？讓我們一起進入紙膠帶的神奇世界吧！

好時光藝術工作室　2015夏

Contents 目錄

Part1 紙膠帶的大小事

Part2 紙膠帶畫畫

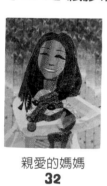

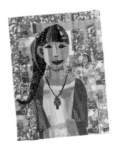

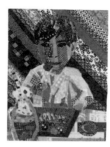

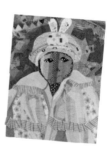

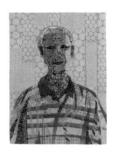

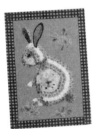

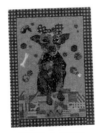

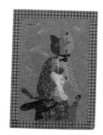

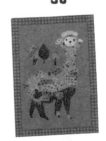

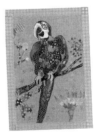

Part3 紙膠帶做卡片

Part4 紙膠帶裝飾生活小物

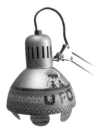

PART 1

紙膠帶的大小事
About Masking Tape

繽紛的顏色與五花八門的圖案，

讓人忍不住愛上紙膠帶，

都變成它的粉絲。

本書中分享了許多紙膠帶的活用法，

在操作之前，就從品牌、基本技法、

保護與收納開始認識它！

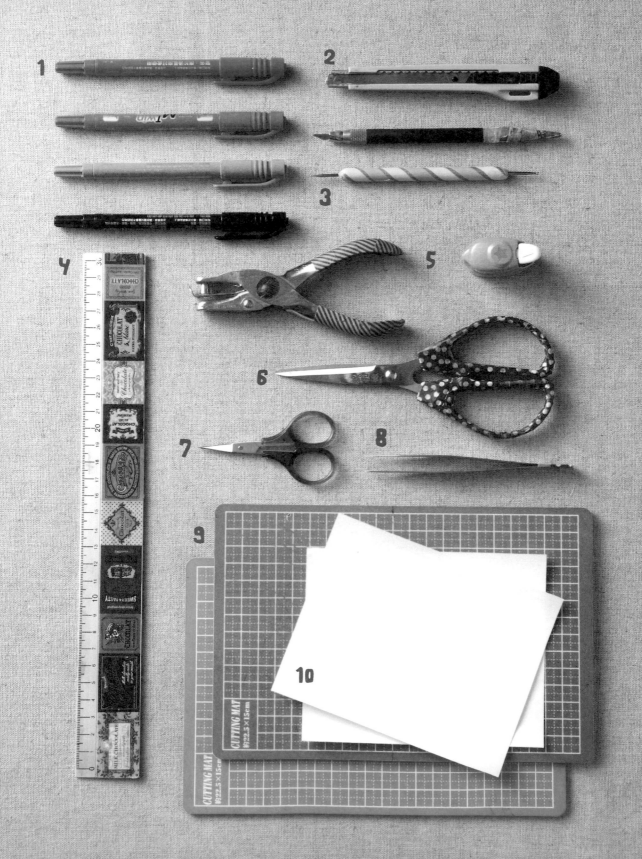

認識基礎必備工具

About Basic Tools

紙膠帶隨意拼貼、重疊，完成的作品就很有質感。但有時紙膠帶較有韌性，不易撕開，可以運用輔助工具。以下介紹的小工具有助於你完成本書中的作品。

1. 簽字筆

PILOT TWIN MARKER雙頭簽字筆，文具界傳說中的神器，沒有寫不上去的紙膠帶。

2. 美工刀＆筆刀

鋒利的刀輕輕一切，就可以隨意割出想要的形狀。而外型如筆的筆刀，更能精確地雕、切形狀。

3. 壓線筆

可以搭配尺輕輕壓線，應用在製作卡片的摺線上，非常方便。

4. 尺

想要整齊切割紙膠帶邊緣、搭配壓線筆摺線、畫線條時的好幫手。

5. 打洞機

可以一口氣打出很多圓形造型的紙膠帶，好可愛！不用傻傻辛苦地剪，也可以用多種造型的打洞機做圖案。

6. 大剪刀

喀擦一下就可以把紙膠帶剪得很整齊，也可以買防沾黏的剪刀或定期用衛生紙沾酒精，拭去刀鋒的殘膠。

7. 小剪刀

可以剪小圖案，刀鋒尖尖的，很方便剪圓形或轉彎。

8. 鑷子

當紙膠帶切好圖案，黏貼在切割墊上不易拿起時，可將紙膠帶微微挑起一角，以鑷子夾起來。記得要買尖頭的款式。

9. 切割墊

切割墊可以保護家具不被刀具刮傷。市售成品有各種尺寸，可依需要選購。

10. 離形紙

類似貼紙簿裡光滑的質感，不妨向做美工招牌的店家索取看看。可以將紙膠帶貼在離形紙上，剪出形狀或喜歡的圖案做成貼紙。

紙膠帶貼在哪些材質？
About Material Quality

紙膠帶貼在哪種材質上效果最好、比較不容易脫落？以下介紹的都是生活中常看得到的材質，看一下說明，選擇適合的材質，讓作品達到最佳效果吧！

○ 最適合的紙材

西卡紙、厚紙板。這一類是表面比較光滑的紙，方便紙膠帶重複撕貼，就算不小心貼歪了也不用擔心，只要撕起來重新調整位置再黏貼即可，有挽回的機會。

○ 自然透光的材質

透明片（封面膠膜）。可以分為亮面、霧面，當作品透過光線觀看，紙膠帶會呈現半透明的效果。

○ 異材質結合

像是壓克力板、牆壁、玻璃、木頭、金屬等等。半透明的紙膠帶貼在異材質上，可以透出材質的特殊紋理。

✕ 不適合的材質

布料、凹凸不平的表面等質料，以及在風吹雨淋、熱的環境中都不適合。只可以暫時貼一下裝飾，如果想貼長時間的話，就得思考如何保護。

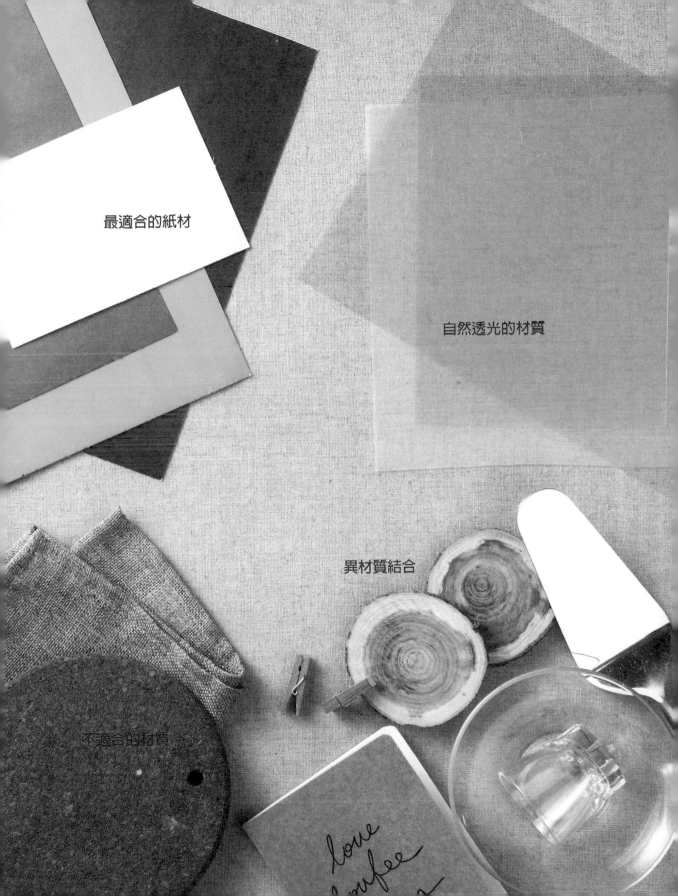

最適合的紙材

自然透光的材質

異材質結合

不適合的材質

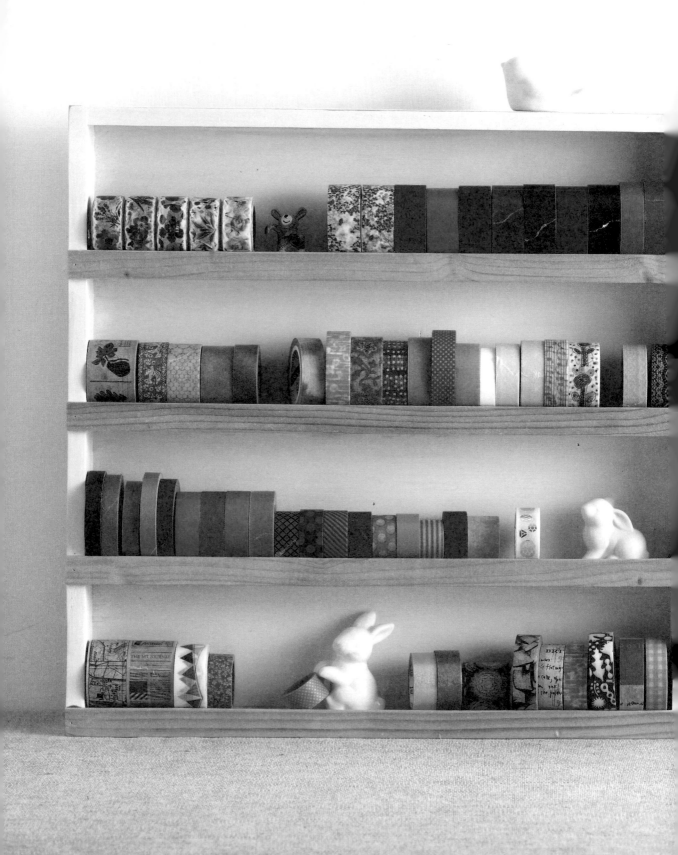

紙膠帶的收納
Masking Tape Box

當你擁有的紙膠帶已經達到一定的數量時，就該思考如何收納了。如果預算夠的話，最理想的收納方式是「透明×防塵」，還可以放入乾燥劑，延長每捲紙膠帶的壽命。以下是我目前使用的收納方式，供給大家參考一下。

● 透明塑膠盒

原本是用來裝鞋的盒子，還附蓋子。我喜歡把每捲紙膠帶整齊排放在其中，花色圖案一清二楚，很方便拿取。加上輕盈好攜帶，是我在市集擺攤時的好幫手。

● 透明置物盒

層層疊高設計的盒子，可依紙膠帶色系分類，放置桌面收納不佔空間。不妨逛家具生活用品店時，找找抽屜式的透明置物盒，也很實用。

● 紙膠帶收納木工盒

好想讓每捲紙膠帶都有摩天大樓當房子住呀！我的第一棟大樓是由「沁木手作」的職人細心打造的，紙膠帶可以整齊擺放不會亂滾，而且方便找到想要的花色。我夢想中的豪宅大樓是木工盒，再加上可以防塵的玻璃推門，防止紙膠帶邊緣黏到毛屑和灰塵。

延長紙膠帶的壽命
Save Masking Tape Items

如果你很喜歡用紙膠帶裝飾自己的小東西，每隔一段時間，當紙膠帶尾端翹起來，可再進行修補，或者直接重新貼新的紙膠帶，就不必刻意保護。不過，有些廠牌的紙膠帶不適合重疊貼，容易翹起來；而有些常帶出門的筆記本、文具，紙膠帶會隨著時間和外出的摩擦而脫落、沾黏灰塵，這時我們可以用以下幾種簡單的方法保護它。

● 裱框

一般平面的作品可以用相框存放，或者請專門店代為裱框。可避免空氣直接接觸紙張，讓作品保存更長久。

● 亮光漆

一般多用在保護面積較大的紙膠帶立體、平面作品上。亮光漆的使用方法可分成塗和噴，而效果則有平光和亮光，大家可依照作品屬性選擇。使用前可以先實驗，以免作品損毀。如果作品是複合媒材，有用到油性筆畫畫，那就不適合亮光漆，以免溶解化開。

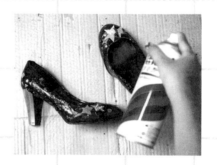

● 透明指甲油

可用指甲油刷輕輕塗在範圍小的紙膠帶裝飾或小飾品上，等乾了以後就能輕鬆保護作品。

● 透明卡典西德

又叫博士膜，可到美術社、文具店購買單張或整捲的，有分霧面和亮面。可以將卡典西德貼在平面卡片上做冷裱，效果很好。

材料｜卡典西德、剪刀、保麗龍板或硬板、美工刀
做法｜

1

剪一塊透明卡典西德，大小和想要保護的筆記本或紙張一樣，長寬可以再多預留1公分，但不能小於要保護的物品。

2

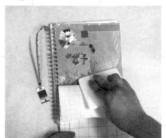

將卡典西德透明的部分輕輕掀起一角，對準筆記本的左上角先貼上，再對好右上角。如果沒有問題，就可以一手拉卡典西德的白色背紙，一手拿保麗龍板，左手慢慢往下拉的同時，右手用保麗龍板輕推，從中間往外推，避免氣泡留在紙張和卡典西德裡面。

3

卡點西德貼好後，可以翻到背面，用筆刀或美工刀把多餘的卡典西德對齊紙張後裁除。卡典西德用剩的白色背紙可以當作離形紙，留下來做其他用途。

> **小叮嚀** 用卡典西德做冷裱可以保護紙膠帶作品，即使是用黏性差的紙膠帶也可以放心作畫，而且有了保護，就可以將紙膠帶裝飾在筆記本上，每天帶出門也不怕因時常摩擦而翹起來或者損壞。

認識常見的紙膠帶品牌
About Masking Tape Brand

mt（Kamoiカモ井加工紙）│日本 ●

mt是masking tape的縮寫，現在又名「和紙膠帶」。這家公司原本專做捕蠅紙，後來工業用紙膠帶成為主力產品。2006年的某一日，3個女生寫信表明參觀工廠的意願，因而促成了廠方與手作職人的合作，有了mt的誕生。mt的紙膠帶雖然比較貴，但黏度和質感都最佳。對我來說，要黏在紙上、紙膠帶互相重疊時不會翹起來，才是最理想的黏度。mt推出新款的速度快，花紋風格百變，加上會在不同城市舉辦mt博覽會，發售地區限定的紙膠帶，讓死忠粉絲願意追隨一輩子。此外，mt10色組更是入門款的最佳選擇之一喔！

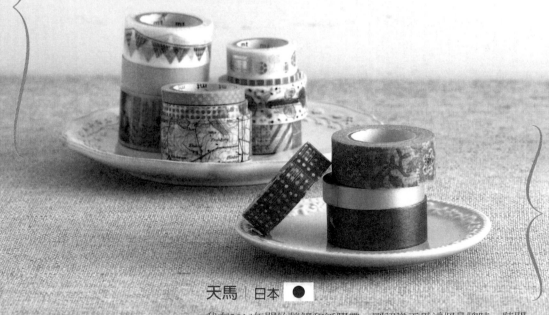

天馬│日本 ●

我在2014年開始接觸和紙膠帶，剛認識天馬這個品牌時，聽聞他們在日本的工廠遭遇火災，於是停產成為絕響，因此只買到素色和蕾絲款，素色款顏色較飽和鮮豔，非常實用。

MARK'S & MASTE｜日本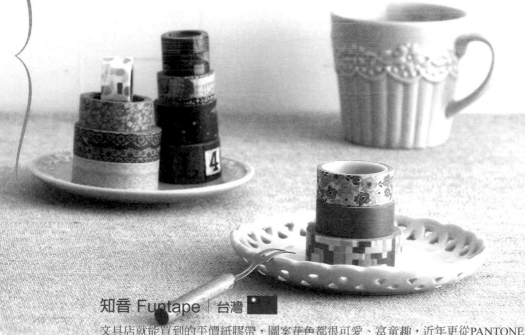

黏度與品質和mt不分軒輊，一開始我還以為是同一家公
司，不過這家的紙膠帶花色走浪漫的法式風情。maste是
Mark's的副牌，推出許多復古風旅行主題的圖案，我特別
喜歡它的宇宙圖案！

知音 Funtape｜台灣

文具店就能買到的平價紙膠帶，圖案花色都很可愛、富童趣，近年更從PANTONE色
中挑選出100個顏色，推出100選色紙膠帶，每捲紙膠帶都標有色號，可當色票使用，
當然也可以讓大家把紙膠帶當成顏料使用，盡情撕貼創作，非常過癮！小缺點是重疊
黏貼時會稍微翹起，建議在微翹的部分搭配其他牌紙膠帶補強，或者塗上保護漆。

倉敷意匠計画室 ｜ 日本 ●

販售傳統手工藝日用品的品牌，是從江戶時代即以美麗街景聞名的岡山倉敷市發跡。雖然品牌很小，卻堅持守護傳統的技術與價值，價格比mt的稍貴。它的紙膠帶不走圖案路線，崇尚自然紋路或是顏料肌理變化，像經典實用的格子、點點，還有四季的意象印花，充滿藝術感和職人的手作痕跡，等我存夠錢，很想全部打包回家。

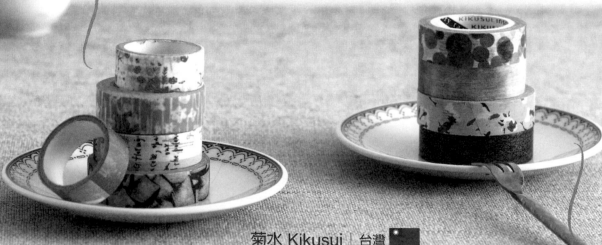

菊水 Kikusui ｜ 台灣

1968年由國人與菊水株式會社合資在台設立，1970年台灣第一捲油漆遮護用和紙膠帶就此誕生。推出的紙膠帶設計包含各種圖案與花色，濃厚的台灣風情和自然景色是最大的特色。粉絲團的老闆喜歡和大家話家常，讓紙膠帶和生活更加結合。美術社可以買到長寬不等的素色款式，CP值很高！

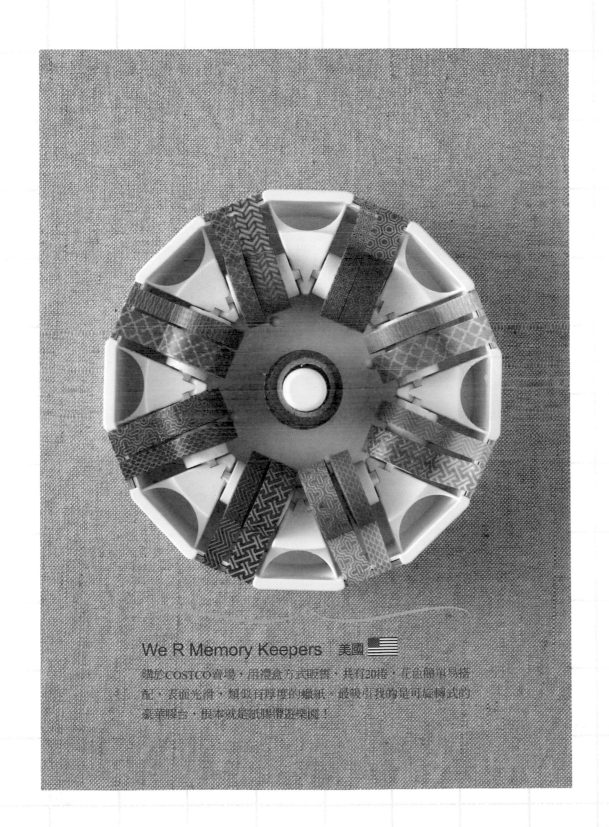

We R Memory Keepers 美國 🇺🇸

購於COSTCO賣場，用禮盒方式販售，共有20捲，花色簡單易搭配，表面光滑，類似有厚度的蠟紙，最吸引我的是可旋轉式的豪華膠台，根本就是紙膠帶遊樂園！

紙膠帶Q&A
Masking Tape Q & A

以下是我蒐集了第一次接觸紙膠帶的朋友們最常問我的問題，紙膠帶新手們想更認識、購買或者開始手作前，可以參考一下這些Q&A的說明。

Q: 哪裡可以買到紙膠帶？

A: 文具店、美術社、書店、網路書店和拍賣網站都可以買到，發揮歐巴桑的節儉精神，推著眼鏡仔細比價，或和發燒友互相推坑團購省運費吧！

Q: 有推薦的紙膠帶品牌嗎？

A: 和紙膠帶的品牌眾多，有些人注重黏度，有些人只要擁有喜愛的圖案就心滿意足。其實每個人喜歡的紙膠帶玩法和習慣不同，所以我認為要跳進紙膠帶坑前，沒有用過的品牌可以先買一捲玩玩看，觀察材質的變化。如果預算不多，也可以從拍賣網找販售分裝的賣家購買，或者與紙膠帶迷一起合購！

Q: 每一捲都好漂亮捨不得用，也不知道如何開始使用？

A: 紙膠帶如果一直放在櫃子裡不用，也是會遇到保存期限的問題，所以建議你多多使用，幫紙膠帶瘦身吧！缺乏靈感的話，就先幫文具換件漂亮的衣服、修補破掉的書本作裝飾！相信當你跟著本書開始製作第一張卡片後，就會無法停止手作的樂趣，被紙膠帶的魅力征服。

Q: 我想用紙膠帶畫畫，該如何開始？

A: 先準備白色西卡紙，從mt 10色組開始，利用撕、剪、貼畫出各種不同構圖、黏貼造型，然後像選顏料般，再慢慢增添有花色和質感紋路的紙膠帶，創造出獨一無二的作品，享受手作的樂趣。

Q: 可以介紹一下用紙膠帶創作的藝術家嗎？

A: 墨爾本街頭藝術家Buff Diss很令我欽佩。當我第一次在網路上看到他的作品，將膠帶化為靈活的線條穿梭在城市的角落，即使警察來捉你破壞公物，只要輕鬆撕起便可優雅地翻翻離去，覺得太酷了！另一位是韓國藝術家Sun K. Kwak，他先用黑色膠帶貼滿形狀，再以美工刀將膠帶割出宛如水墨意象的震撼創作，重新賦予膠帶生命力，線條自由遊走，律動飛舞。

另外，我也非常喜歡台灣藝術家吳芊頤「5100微型百貨」的構想。她以「網路圖標商品」為出發點，以半透明的紙膠帶結合流行商品關鍵字，在網路社群互動和販售，讓看的人不禁冒出一堆「？」，懷疑到底是不是真的，充滿趣味和反映創作者在流行文化當下的觀察。

世界各地的藝術家都愛上紙膠帶這個新材料，像美國藝術家Danny Scheible，自創摺紙膠帶藝術，打造奇幻的紙膠帶花園；日本女孩Nasa Funahara 蒐集紙膠帶，拼湊了一幅幅壯觀的世界名畫；紐約街頭藝術家Aakash Nihalani擅長用螢光紙膠帶創造出錯視的3D立體空間，觀賞者還可以參與其中互動……，這些都是令人歎為觀止的紙膠帶創意構想。

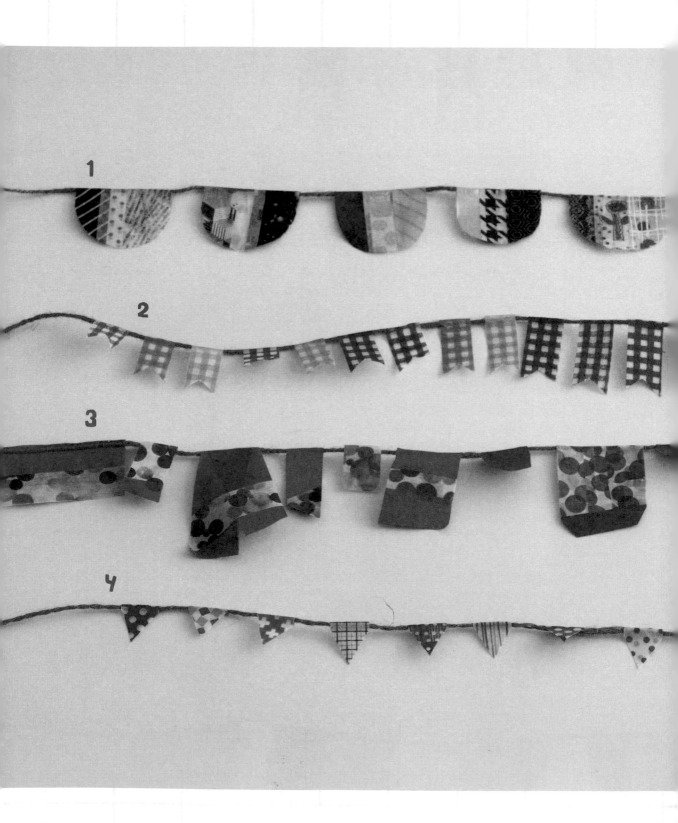

紙膠帶小旗子玩配色
Mix and Match Colors

當你手上擁有不少素色、花樣的紙膠帶，運用超簡單的「黏、貼、剪」三個步驟，隨意組合顏色與形狀，輕易就能做好可愛多彩的小旗子飾品。可以運用在日常小物、當作裝飾等等。以下和大家分享我最常使用的配色組合法，如果你是紙膠帶新手，更要試試這些超簡單的技法。

材料 | 各種顏色與圖案的紙膠帶、繩子、剪刀

組合 |

1. 選擇同色系，但深淺不一的紙膠帶，搭配不同的圖案，完成具層次感的飾品。

2. 利用相同花樣但不同色的紙膠帶，先對摺貼成方形，再於底部剪一個倒V，就成了趣味十足的小旗子。

3. 以素色搭配花色，交錯組合成百變造型，這個方法既簡單且效果佳。

4. 拿出你的多彩與白色系、粉嫩色系紙膠帶，隨意搭配喜愛的顏色，再裁剪成三角形，整齊黏貼在線繩上，是裝飾雜貨、居家的好幫手。

超實用紙膠帶玩色技法
Color Your Masking Tape

顏色、圖案花樣選擇性多的紙膠帶，可以運用重疊、拼貼，或者搭配底色紙、離形紙的技法做好更多貼紙、小飾品。將它們用在居家、文具、節日的裝飾，再適合不過了！

技法 **1** 紙膠帶的重疊樂趣

材料｜紙膠帶、厚卡紙、剪刀

做法｜

1

以不同顏色、寬度的素色紙膠帶，貼在厚卡紙上，重疊成趣味格子圖案。

2

斜紋格子搭配點點，貼在厚卡紙上，可愛加倍。

3
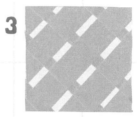
馬卡龍色系的粉嫩搭配，貼在厚卡紙上，看了令人心情愉悅。

 各種色彩的黏貼創意可以裝飾在筆記本封面、禮物包裝和生活小物上，像是花盆、果醬瓶、家具裝飾等等。

技法 **2** 紙膠帶與底色紙的變化

材料｜紙膠帶、有底色的紙、剪刀

做法｜

1

紙膠帶在白色底紙的顯色力最為明顯，也能襯出紙膠帶的紋路和設計。

2

紙膠帶在牛皮紙上給人溫暖的手作感，但藍色的花紋無法顯現出來，因此可以幫無法顯色的紙膠帶在底下先襯上白色的紙膠帶。

3

由於紙膠帶的半透明特性，色彩呈現一種朦朧的低彩度感，同樣可以先使用白色襯出原本亮麗的顏色。

小叮嚀 若是想將紙膠帶原來的設計和顏色，拼貼在大範圍的物品上，可以用白色卡典西德當底紙，或者塗上白色油漆或壓克力顏料，打好底色，等乾後再貼上紙膠帶即可。

技法*3* 用拼貼法享受紙膠帶的色彩遊戲

材料 ｜ 紙膠帶、西卡紙、鉛筆、剪刀

做法 ｜

1

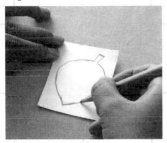

在西卡紙的背面（摸起來較粗糙那面），用鉛筆畫下喜歡的圖形。

2

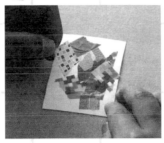

翻到正面（西卡紙光滑面），隨意將多捲紙膠帶花色撕成小塊小塊不規則形狀，拼貼重疊。

3

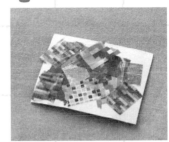

將紙膠帶填滿畫面，同時確認都已有黏緊、服貼，不可翹起。

4

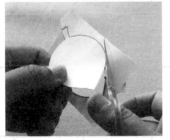

翻到背面，用小剪刀沿著鉛筆輪廓線剪下。

5

大功告成囉！

6

剪下來的圖案可以當作書籤，壁面裝飾。

7

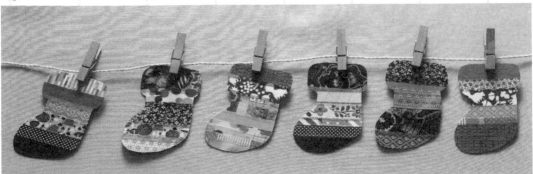

聖誕節時，可以用拼貼法做好許多襪子裝飾，找條繩子用小夾子把襪子夾起來，就可以輕鬆佈置。

技法4 用紙膠帶製作圖案貼紙

材料｜紙膠帶、離形紙、剪刀
做法｜

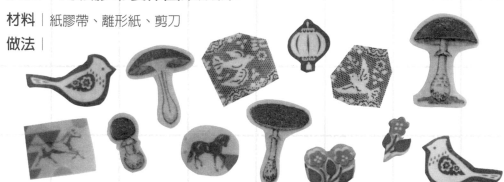

將圖案明顯的紙膠帶貼在離形紙，剪下製作成貼紙，是製作卡片或手帳時的好幫手，點綴在背景空白處，看了就忍不住微笑。

小叮嚀 可以買小物收納盒，再依照色系和類型分多個格子裝，方便好攜帶。

技法5 用連結法將紙膠帶變貼紙

材料｜紙膠帶、離形紙、鉛筆、剪刀
做法｜

1

設計自己喜歡的圖案，然後用鉛筆畫在離形紙的背面（摸起來較粗糙那面）。

2

翻到正面（離形紙光滑面），用連結法由上往下先貼好第一條紙膠帶，再將第二條紙膠帶交疊在第一條1/2的位置，整齊貼緊。

3

以此類推，往下的每一條紙膠帶都黏在上一條紙膠帶1/2的位置，直到貼滿整張離形紙。

4

確認紙膠帶連結黏緊後翻到背面，用小剪刀沿著鉛筆輪廓線剪下。

5

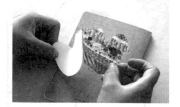

用手指輕輕剝掉離形紙，再將紙膠帶做成的貼紙撕下，如果圖案太小，可以搭配鑷子取下紙膠帶。

6

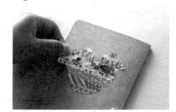

完成的紙膠帶貼紙很適合貼在筆記本的封面，也可以裝飾生活小物喔！

技法6 用紙膠帶玩文字拼貼

材料｜紙膠帶、厚卡紙、剪刀

做法｜

1

如圖中的字母T，利用堆疊顏色加上連結創造出漸層感。看得出來只用了四個顏色的紙膠帶嗎？

2
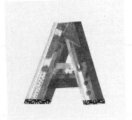

如圖中的字母A，用不同深淺顏色的紙膠帶打造立體感。

3

如圖中的字母P，紙膠帶撕貼成小塊拼貼，可以轉彎出各種線條。

4

如圖中的字母E，隨心所欲剪好，拼貼成可愛的形狀。

技法7 用油性筆在紙膠帶上畫畫

材料｜紙膠帶、厚卡紙、油性筆、剪刀

做法｜

1

在隨意拼貼的紙膠帶貼紙上，畫好貓咪可愛的表情。

2

背景貼滿同色系不同花色的紙膠帶，在上面畫畫吧！

3

像漫畫貼網點的技法，用黑色油性筆先畫上貓咪的臉，貼滿紙膠帶後割除不要的顏色，貼得很滿或有空隙都有各自的風格！

4

兩個顏色的對比更搶眼，用鏤空法切割出喜歡的形狀，再用黑色油性筆在紙膠帶上寫字，也可以用印章蓋上圖案或文字。

PART
2

紙膠帶畫畫
Masking Tape Drawing

只要撕、剪、貼，就能取代畫筆，

用紙膠帶恣意畫畫了。

混搭自己喜歡的顏色、圖案，

無論年齡，即使沒有學過繪畫技巧，

也能創作一幅幅個性畫。

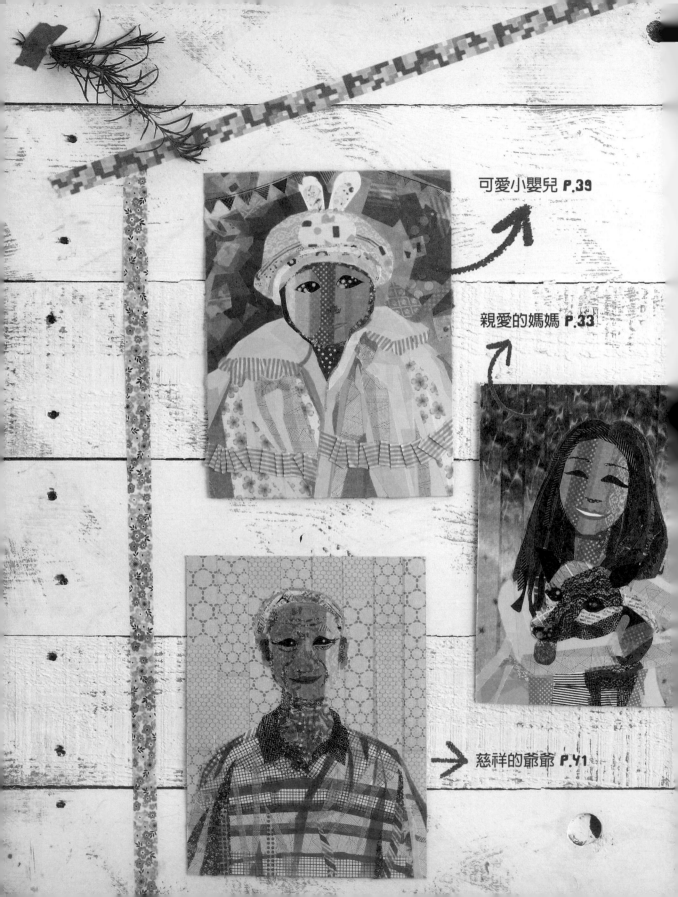

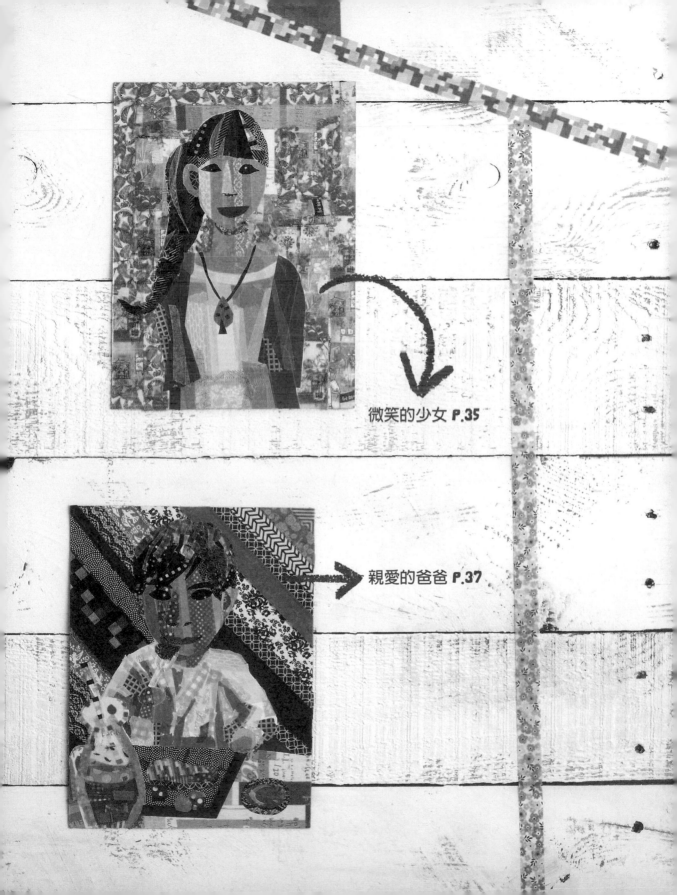

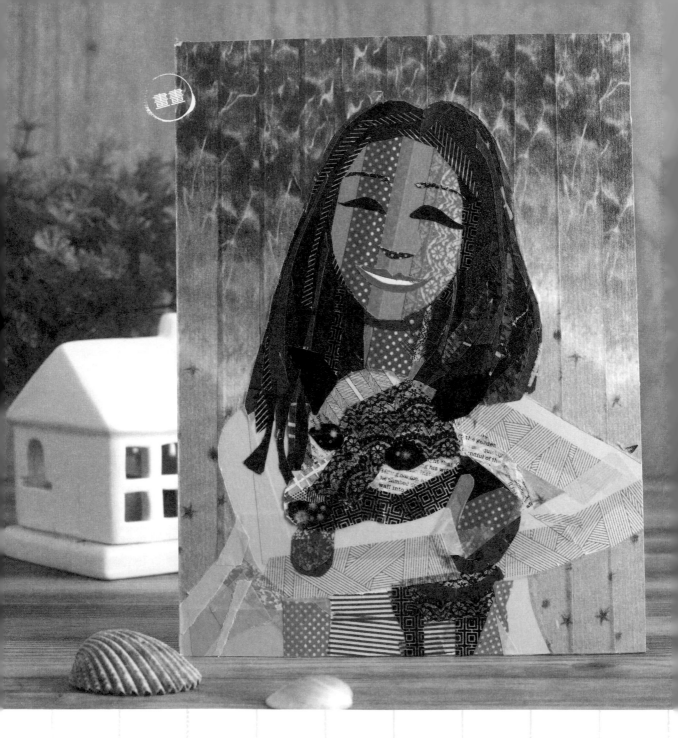

親愛的媽媽
Dear Mom

母親節快到了，離家在外地工作的大學摯友Q想給媽媽一個驚喜，委託我幫她的媽媽製作一張肖像畫。媽媽抱著狗狗黑仔笑得很燦爛，創作尾聲我們討論要襯著什麼背景，Q想了一下：「那就一片台東的海吧！充滿愛意的擁抱沐浴在海潮聲中，好美！」。

材料｜紙膠帶、西卡紙8吋（15.2×20.3公分）、切割墊、筆刀、小剪刀、鑷子

做法｜

1

準備四捲膚色紙膠帶貼臉部。先貼第一條紙膠帶，再將第二條紙膠帶交疊在第一條1/2的位置（由左而右），以此類推，接下來的每一條紙膠帶都黏在上一條紙膠帶1/2的位置，確認每一條都連結黏緊，共貼四條，可依明亮到暗的暖色系來貼，臉部膚色會更有層次。依照臉型用筆刀畫出尖尖的鵝蛋臉，切割完後用鑷子慢慢將臉部由左而右拉起，再貼在西卡紙上。

2

隨意用咖啡色系紙膠帶貼出頭髮大致的輪廓，接著用筆刀在金色紙膠帶上，切割出流動的頭髮線條，再貼到深咖啡色的頭髮上做反光，最後用筆刀將頭髮的外輪廓修飾圓潤流暢，貼到西卡紙上。

 小叮嚀

做法1中臉部切割完後，千萬不可由右而左拉起，否則臉蛋會散開。

3

觀察照片中狗狗的臉，用不同色系的灰色和黑色貼出光影立體感的臉龐，若狗狗的外觀想要圓潤些，就用鑷子拉起一小角後用小剪刀修飾，或直接用筆刀切割。

4

狗狗的頭完成後，先用粉紅色拼貼出抱住狗狗的上衣和膚色雙手，再用黑色系貼出狗狗的身體和紅色項圈。觀察圖片後，用黑色系紙膠帶切割出狗狗的眼睛跟耳朵，並且取深紅色製作舌頭，再貼到狗狗的臉上。

5

用印有海水圖案的紙膠帶貼滿背景，可以邊貼邊用小剪刀，沿著人的外輪廓修飾，超出範圍也沒關係，確實貼好撫平後，底下重疊到的紙膠帶顏色仍會透出，可用筆刀輕輕去除，盡量避免傷到底下的西卡紙。

6

最後在切割墊上用筆刀切割好五官的形狀，貼在臉上就完成啦！

微笑的少女
Smile Girl

畫畫

小艾對我說：如果可以，可以幫我做一些大自然的東西當作背景嗎?我最喜歡大樹了，也喜歡一大片稻田或草地。我的生活已經離開這些東西好久了，非常希望凝視這張作品時，可以讓心靈飛出去振作一下。為小艾獻上一片綠意，想像她在陽光下微笑，希望作品能為她補充更多能量，繼續為生活奮鬥，朝夢想前進！

材料｜紙膠帶、西卡紙8吋（15.2×20.3公分）、切割墊、筆刀、小剪刀、鑷子
做法｜

1

準備四捲膚色紙膠帶貼臉部，臉的大小依紙張而定。先貼第一條紙膠帶，再將第二條紙膠帶交疊在第一條1/2的位置（由左而右），以此類推，接下來每一條紙膠帶都黏在上一條紙膠帶1/2的位置，確認每一條都連結黏緊，共貼四條，可依明亮到暗的暖色系來貼，臉部膚色會更有層次。

2

依照臉型用筆刀畫出尖尖的鵝蛋臉，也可以用剪刀稍微修飾，切割完後用鑷子慢慢將臉部由左而右拉起，再貼在西卡紙上。

臉部切割完後千萬不可由右而左拉起，否則臉蛋會散開。

3

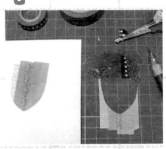

剛才剩下的膚色系紙膠帶先留著。黑髮參照P.26的連結法，依下方的臉型位置做適當的調整，頭髮用二～三種不同的暗色系紙膠帶重複黏貼多層，可呈現立體層次感，再用筆刀切割適合的長度，也可切割成不規則的細長髮絲，表現挑染髮絲。接著用剩下的膚色紙膠帶做好耳朵並黏上。

4

脖子取長2公分的膚色或淺色膠帶黏在臉部正下方。可以先貼脖子，再用美工刀切掉多餘的部分，若不喜歡有刀痕，可先用鑷子拉起頭部，把脖子塞到臉蛋下方。

5

上衣用同色系的水藍色紙膠帶隨意拼貼，超出的部分切掉，沒貼到的地方可以切小塊面補齊。因為深藍色小外套會蓋住水藍色的衣服，身體兩側會被重疊，所以不用修得太仔細。深藍色小外套做法和上衣相同，切割出柔軟不規則的形狀做衣服皺褶。

6

觀察少女的五官，用小剪刀將深色紙膠帶剪成水滴狀當作愛笑的眼睛，鼻子、嘴巴試著剪出形狀，貼在臉上比對，加上適當修剪切割出神韻。背景用充滿綠意和植物系列的紙膠帶裝飾，寬版和細版可自由搭配，綠色背景貼到人物的部分再移除，最後加上小飾品就完成了。

親愛的爸爸
Dear Dad

和爸爸閒聊想做一張肖像畫送給他，爸爸指定要做滿桌子的好料，要豐盛點啊！這張卡片創作比較俏皮一些，獻給童心未泯的帥老爸。

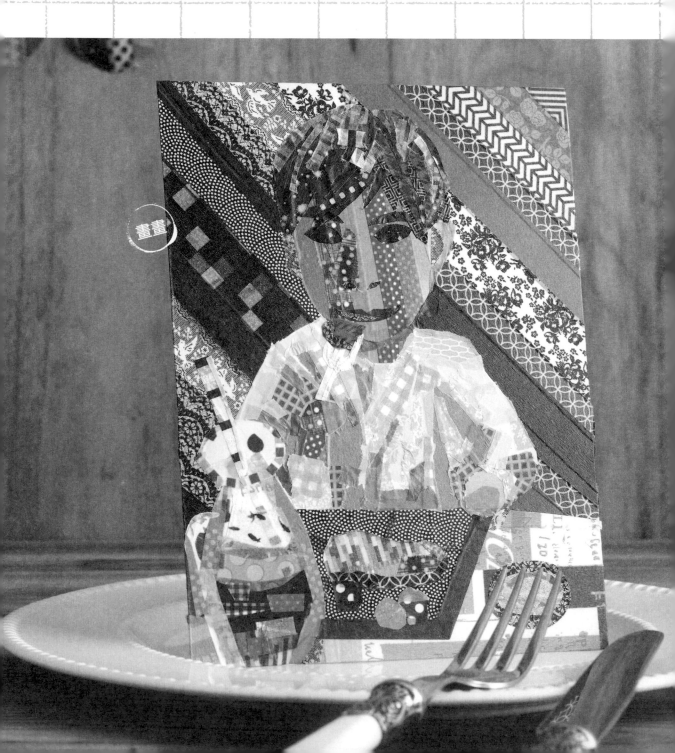

材料｜紙膠帶、西卡紙8吋（15.2×20.3公分）、切割墊、筆刀、小剪刀、鑷子

做法｜

1

準備四～五捲膚色紙膠帶貼臉部。先貼第一條紙膠帶，再將第二條紙膠帶交疊在第一條1/2的位置（由左而右），以此類推，接下來每一條紙膠帶都黏在上一條紙膠帶1/2的位置，確認每一條都連結黏緊，共貼四條，可依明亮到暗的暖色系來貼，臉部膚色會更有層次。依照臉型用筆刀畫出臉部，切割完後用鑷子慢慢將臉部由左而右拉起，再貼在西卡紙上。

2

剛才剩下的膚色紙膠帶可以製作脖子、手。這張卡片比較複雜，先用鉛筆將身體、桌、盤和果汁各細部輕輕打草稿，再用橡皮擦或軟橡皮輕擦，讓輪廓線若隱若現。

3

用多條咖啡色系紙膠帶製作背景，用斜角度方式黏貼，可以和前方的直線條臉做區隔。由亮而暗的漸層背景，可以呈現光影與空間感。

4

製作頭髮時，可用切剩的臉部輪廓（圖中切割墊上切割剩下的）來對照頭髮的面積和位置，根據髮型大約貼好黑髮，撕小條亮黃色來點綴受光面，加強立體感，最後切割出頭髮的形狀，用鑷子移到頭髮位置。

5

按鉛筆線條依序貼上桌面、盤子和果汁，補上大塊面紙膠帶，再用筆刀切除不要的部分，乍看之下很複雜，但剪出各種圓形、方形和不規則的幾何形狀，再用歡樂的色彩去拼貼，完成後很有成就感喔！

6

最後，用筆刀切出五官的形狀，貼上就完成了！

小叮嚀　這個部分可以用剪刀、筆刀還有手撕貼並用。

可愛小嬰兒
Cute Baby

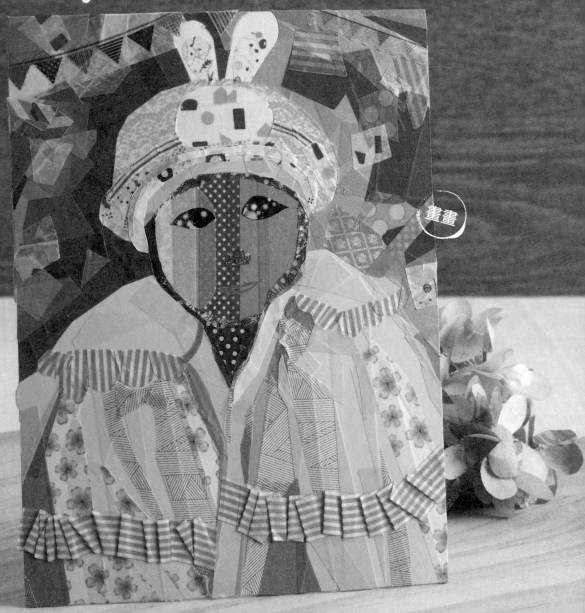

畫畫

以前大學一起創作的夥伴Leeco有了小寶寶，找了一天去探望她。小小的女娃娃睜著水汪汪的大眼睛，一點也不怕生，隨著音樂手舞足蹈快樂地揮舞。回憶起大學時一同在繪畫工房畫畫的日子，當年那個像模特兒般瘦高的女孩，如今已是兩個小孩的媽媽了。千言萬語，看到小玉西瓜般的肚皮，還是難以想像生命是如何誕生。我們東南西北的聊天，知道時間不早了和母女道別，但孩子們甜甜的笑容卻烙印在我心中久久不散。

材料 | 紙膠帶、西卡紙8吋（15.2×20.3公分）、切割墊、筆刀、小剪刀、鑷子、擦擦筆

做法 |

1

準備四～五捲膚色紙膠帶貼臉部。先貼第一條紙膠帶，再將第二條紙膠帶交疊在第一條1/2的位置（由左而右），以此類推，接下來每一條紙膠帶都黏在上一條紙膠帶1/2的位置，確認每一條都連結黏緊，共貼四條，可依明亮到暗的暖色系來貼，讓臉部膚色更有層次。用筆刀畫出尖尖的鵝蛋臉，切割完後用鑷子將臉部由左而右拉起，再貼在西卡紙上。

小叮嚀 臉部切割完後千萬不可由右而左拉起，否則臉蛋會散開。

2

用咖啡色系紙膠帶做臉下方的陰影。脖子下方裡面的衣服是紅色的，先切一段紅色紙膠帶黏在臉下方，再用擦擦筆打草稿，畫出想要的輪廓線，然後用筆刀切除不要的部分。筆刀要鋒利，力道放輕，即可輕鬆切掉多餘的紙膠帶而不留下痕跡。

3

衣領部分用粉紅色紙膠帶拼貼滿，衣領裝飾可以筆刀和小剪刀並用，切割和修飾形狀。

4

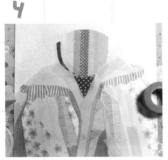

衣服部分以單色粉紅色為主色，穿插各式有圖紋的粉紅色系紙膠帶，可營造出衣服的皺褶感。

5

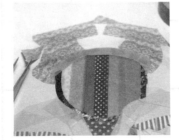

接著在頭上方用藍色系紙膠帶貼滿，切割出帽子的外形，完成後再用白色系紙膠帶，切割出白兔的形狀，黏貼在帽子上。

6

觀察小孩的五官，以小剪刀將深色紙膠帶剪成水滴狀做眼睛。如果怕失敗，也可用白色筆畫好位置，再用筆刀割下。試著剪好鼻子和嘴巴的形狀，貼在臉上比對看看。背景則用粉嫩色系的紙膠帶隨意拼貼，並且裝飾小旗子，呈現出歡樂氣氛就完成了。

延伸小技巧 觀察衣服的皺褶，開頭先服貼一小段，然後像包水餃般反覆摺疊黏貼，即可做出衣服的立體感喔！

慈祥的爺爺
King Grandfather

畫畫

OLYMPUS-PEN

從小我爸媽都在外工作，所以我和弟妹都是鄰居奶奶帶大的，我們都叫奶奶的先生阿伯，他老是開玩笑地嚇我們：「不乖會被修玻璃的載走喔！阿伯很厲害，會修理機車又會做焊接，當長大後再回去看他們，都已經是爺爺奶奶了。帶著相機晃到他們家，我大喊：「阿伯！我想幫你拍張照。」他害羞地說：「老扣扣有什麼好拍的。」但還是被奶奶叫去換衣服。露出有點羞澀的笑臉在修理工具前，我捕捉下一瞬間歲月的痕跡和那年溫暖的照顧。

材料｜紙膠帶、西卡紙8吋（15.2×20.3公分）、切割墊、筆刀、小剪刀、鑷子

做法｜

1

老年人的膚色較暗沉，可準備較深的膚色紙膠帶四捲。先貼第一條紙膠帶，再將第二條紙膠帶交疊在第一條1/2的位置（由左而右），以此類推，接下來每一條紙膠帶都黏在上一條紙膠帶1/2的位置，確認每一條都連結黏緊，共貼四條。依照臉型用筆刀畫出圓圓的臉，切割完後用鑷子慢慢將臉部由左而右拉起，再貼在西卡紙上。

2

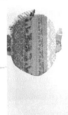

製作灰白的頭髮，可以用灰色系紙膠帶切出多條圓弧的小塊面，慢慢貼出頭髮的輪廓。

3

在臉下方貼好膚色的脖子，上衣可以用紅灰紙膠帶由下而上交錯貼上，如果想呈現衣服的立體感，可用小剪刀剪好一段一段，再慢慢拼貼出弧度。將衣服部分用紙膠帶貼到脖子，再用筆刀割出衣服的形狀，切掉不要的部分，再用小剪刀修飾衣服。

比對一下，紙膠帶貼畫比照片多了手作風喔！

4

用黑色紙膠帶切割出衣領的形狀後貼上。將亮色系紙膠帶放在切割墊上，用筆刀切割出圓弧度和不規則的線條，黏在衣服上做出皺褶效果。

5

觀察五官後切出形狀，皺紋也可以切出細細的流動條紋，再用鑷子放到臉上。

6

貼滿有點復古的花磚紋路紙膠帶當背景，再用筆刀輕輕劃開人物邊線做區隔，不要的紙膠帶輕輕用鑷子拉起來，小心不要傷到下面的底紙，完成囉！

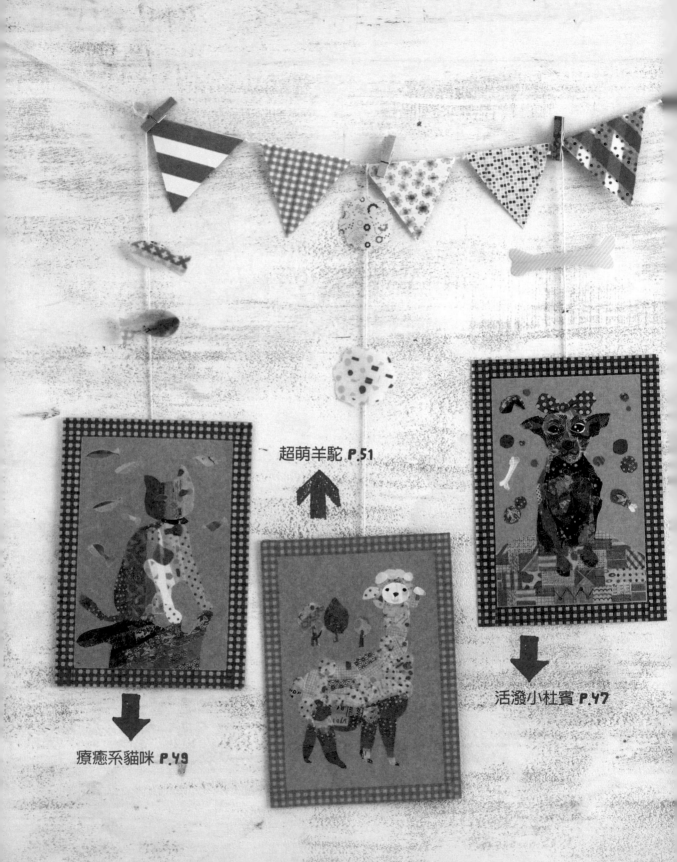

超萌羊駝 **P.51**

活潑小杜賓 **P.47**

療癒系貓咪 **P.49**

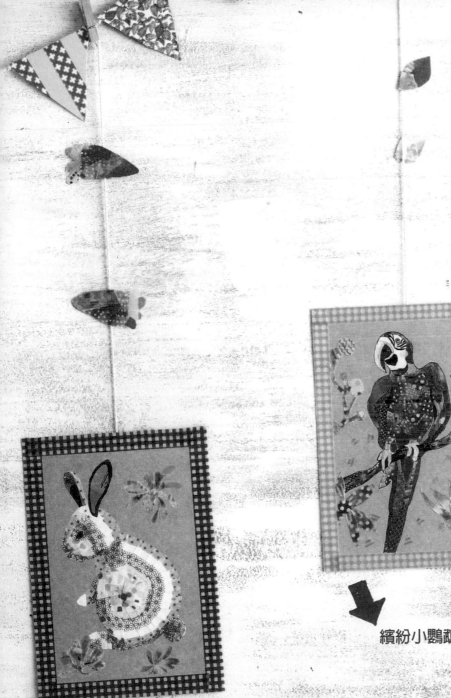

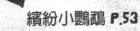

繽紛小鸚鵡 **P.53**

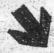

毛茸茸小兔子 **P.45**

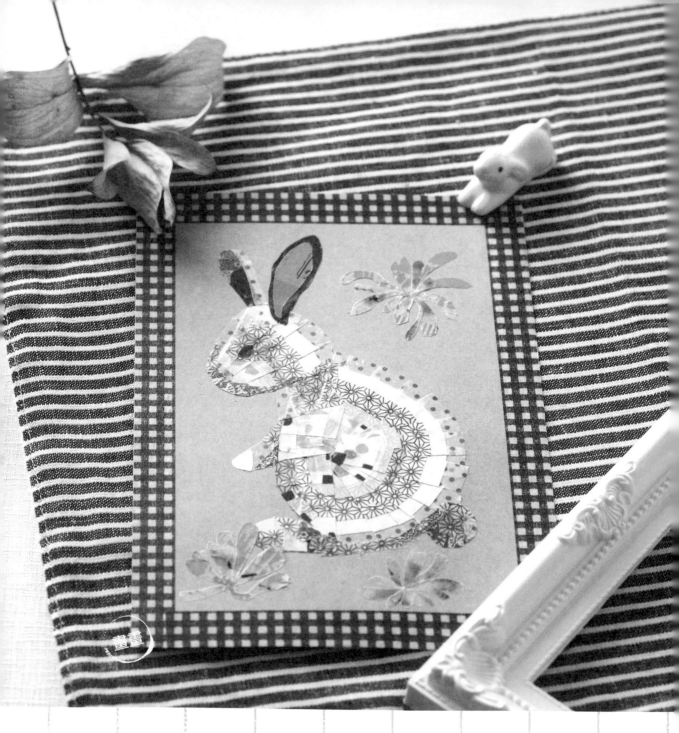

毛茸茸小兔子
Furry Little Rabbit

小兔子「肚仔」圓滾滾，一身淡淡米白毛茸茸的小肚子，還有長長的巧克力色耳朵，蹬著強而有勁的大腿和我一起出發去旅行！

材料｜紙膠帶、厚牛皮紙8吋（15.2×20.3公分）、切割墊、筆刀、剪刀、鑷子、尺

做法｜

1

先用鉛筆輕輕打草稿，畫好整隻兔子，再用橡皮擦或軟橡皮輕擦，讓輪廓線若隱若現。

2

準備五捲白色系紙膠帶製作兔子的身體，配色可選一條花色配一條素色交錯。先貼第一條紙膠帶，再將第二條紙膠帶交疊在第一條1/2的位置（由下而上），以此類推，確認每一條都連結黏緊。將連結好的紙膠帶整排由左至右，用尺輔助垂直切割0.5公分，左右兩側不規則的邊緣切掉丟掉。

3

將切好的一條條紙膠帶從兔子的身體中心，像打開扇子般旋轉，由上而下貼到牛皮紙上。

4

參照做法**2**製作出連結的白色紙膠帶，可以嘗試切出梯形製作兔子的臉，以及修補身體沒貼到的部分。

5

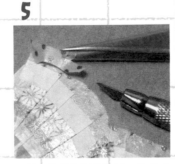

用筆刀修飾兔子的臉型，作品會更細緻。最後剪出兔子的耳朵、眼睛就完成了！

6

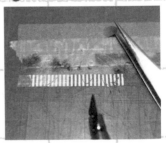

這張兔子卡片和風雅緻，選幾捲水墨畫中常出現的石綠色系紙膠帶，參照P.26的連結法，製作並切割出葉子形狀，用鑷子挑起貼到兔子的背景裝飾。

活潑小杜賓
Active Miniature Pinscher

朋友家的狗狗小杜賓是個愛撒嬌的小女生，小小一隻竟然
是個大胃王，肉丸、雞腿、牛排，全部都被吃光光啦！

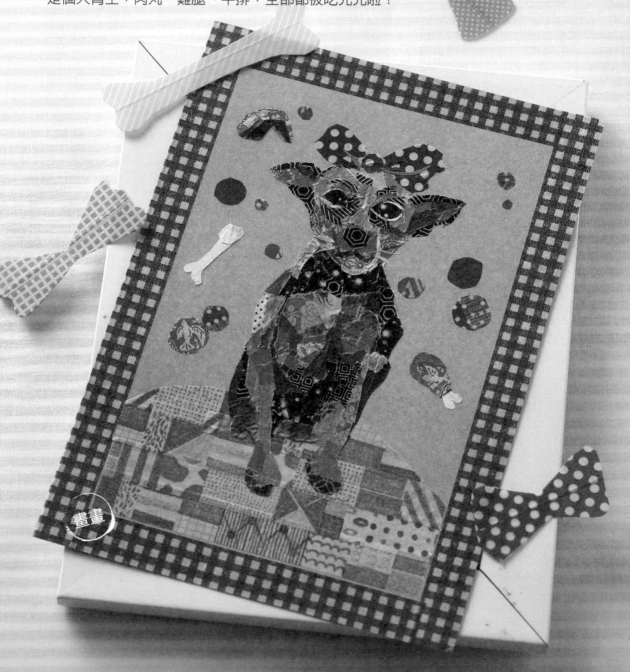

畫畫

材料｜紙膠帶、厚牛皮紙8吋（15.2×20.3公分）、切割墊、筆刀、剪刀、鑷子

做法｜

1

狗狗的構圖比較複雜，先用鉛筆輕輕打草稿，畫好整隻狗狗，再用橡皮擦或軟橡皮輕擦，讓輪廓線若隱若現。

2

先觀察狗狗的色調，將紙膠帶慢慢撕成小塊小塊，拼貼出狗狗身體的黑色部分。

3

剪兩個土黃色的圓圈圈，當作狗狗的胸部，繼續觀察色調，用黑色、咖啡色、土黃色拼貼好狗狗的身體和頭部。

4

也可以先貼出大塊面，再用筆刀切出四肢。

5

完成臉部和身體後裝飾頭部的蝴蝶結。剪出兩個白色的小圓，不僅可以當眼白，而且因紙膠帶具半透明的特性，當紙膠帶重疊時，底下襯有白色會比較顯色，再剪兩個黑色小圓圈當眼睛貼上，會特別有精神！

6

以彩色紙膠帶製作狗狗最喜歡趴著的小毯子，可以把狗狗的腳掀起，等小毯子貼好後再把腳放下，用筆刀在毯子上方切出圓弧狀，完成後在狗狗後方貼上食物點綴就完成了！

47

療癒系貓咪
Soothing Cat

家裡的小王子Ori總是歪著頭，若有所思地發呆，好想知道他的小腦袋瓜裡在想什麼。盯著他看很容易就一起睡著了，夢見我們一起享受著香噴噴的魚！

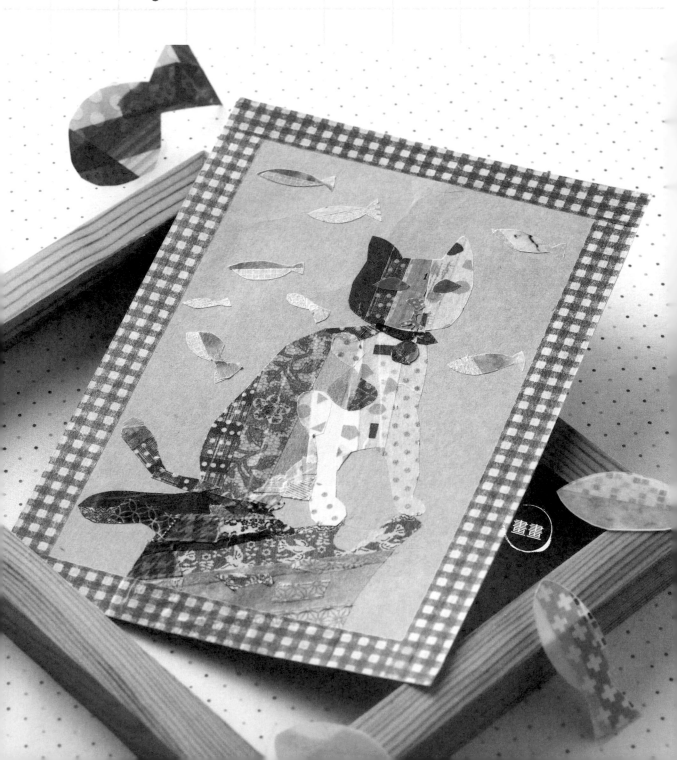

畫畫

材料│紙膠帶、牛皮紙色系的西卡紙8吋（15.2×20.3公分）、切割墊、筆刀、鑷子、小剪刀

做法│

1

製作貓咪的臉，選好橘色、粉白色系紙膠帶，參照P.26的連結法，可依橘到粉白做漸層變化，成為一張大貼紙，然後切割出貓的臉和耳朵，也可分別切出圓臉和耳朵形狀，再用鑷子貼到西卡紙上。

2

貓咪的身體也可參照P.26的連結法貼好，再用筆刀切割出身體形狀，貼在紙上後若不滿意，可以用小剪刀修飾。

3

貼上項圈和鈴鐺，鈴鐺的陰影可以切割出咖啡色的弦月形狀，金屬的光澤則貼上亮黃色。

4

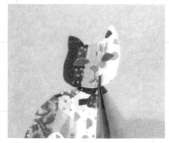

切割出嘴型和眼睛裝飾在臉上，貓咪眼神變化多，可以做成瞇瞇眼或睜大眼睛的造型，色彩搭配可用繽紛色彩！

5

將紙膠帶依斜線方向貼上，選深咖啡至淺土黃色，隨意貼四～五條做成陰影，再切出對稱的貓咪形狀影子就完成了。

6

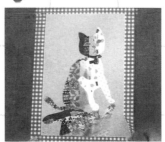

在四邊貼上鄉村風的格紋紙膠帶，當作邊框裝飾。

延伸小技巧

1.像做法**5**或是其他作品中，如果覺得以兩條紙膠帶連結的色塊太硬（例如做法**5**中咖啡色突然接上土黃色），則可在兩條紙膠帶中間多撕幾條小色塊裝飾。

2.可製作幾條貓咪喜歡的魚，悠游於背景增添趣味。先貼兩條一深一淺紙膠帶，這裡採用銀色、藍色的搭配，切割出各式魚造型，想像水中的律動，貼不同方向讓構圖更活潑。

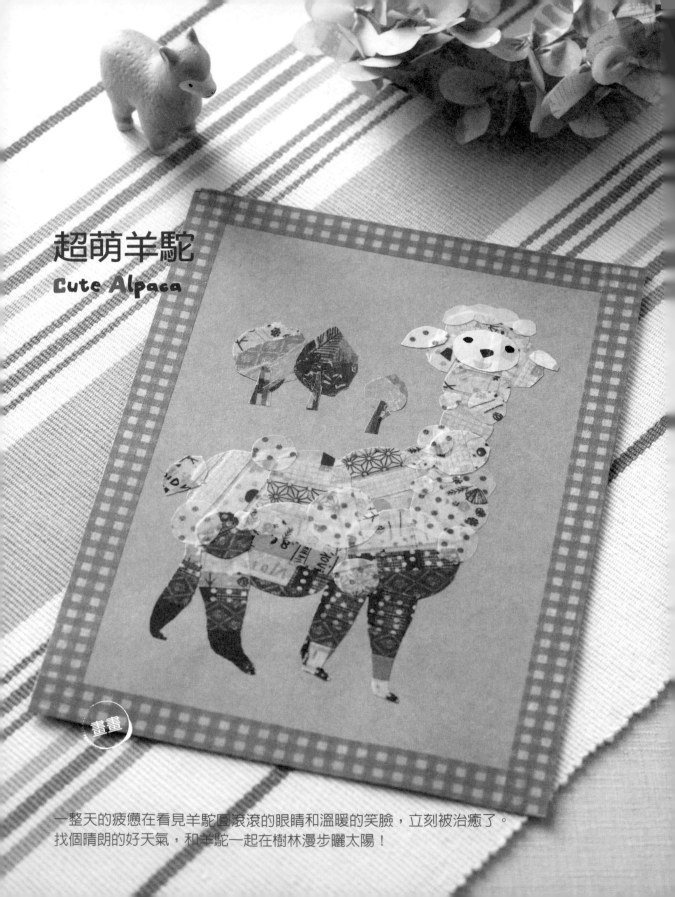

超萌羊駝
Cute Alpaca

畫畫

一整天的疲憊在看見羊駝圓滾滾的眼睛和溫暖的笑臉，立刻被治癒了。
找個晴朗的好天氣，和羊駝一起在樹林漫步曬太陽！

材料｜紙膠帶、厚牛皮紙8吋（15.2×20.3公分）、離形紙、切割墊、筆刀、小剪刀、鑷子
做法｜

1

製作羊駝的身體，選好白色、米色、黃色系紙膠帶，依序先貼第一條紙膠帶，再將第二條紙膠帶交疊在第一條1/2或1/3的位置（由下而上），以此類推，確認每一條都連結黏緊，重複貼數次，可依白到黃做漸層變化，成為一張大貼紙。

 連結法一點都不難，可參照P.26的說明。

2

將連結好的大貼紙剪成大小不一的圓，拼組出身體的模樣，也能表現羊駝毛茸茸的質感。位置確定後，把圓形紙膠帶輕輕從離形紙上剝開，黏在牛皮紙上。

3

取三條橘黃色系紙膠帶，用連結法貼好後，剪出羊駝腳的形狀。如果怕剪錯，也可以用黑色油性筆構圖，畫的範圍要比預想的位置再大一點，接著用小剪刀剪下貼上。

4

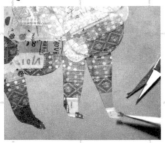

用小剪刀剪出三角形的羊蹄，以鑷子夾好貼上。

5

剪一個白色的圓貼在臉的位置，就可以用油性筆畫出羊駝的表情，也可以用小紙膠帶剪五官形狀後貼上。

6

用咖啡色系紙膠帶剪出細長條狀的樹幹和樹枝，用綠色系紙膠帶切出樹葉的形狀，貼在背景做成一片樹林就完成了，也可以剪圓形棉花糖樹、三角形聖誕樹，自由發揮創意。

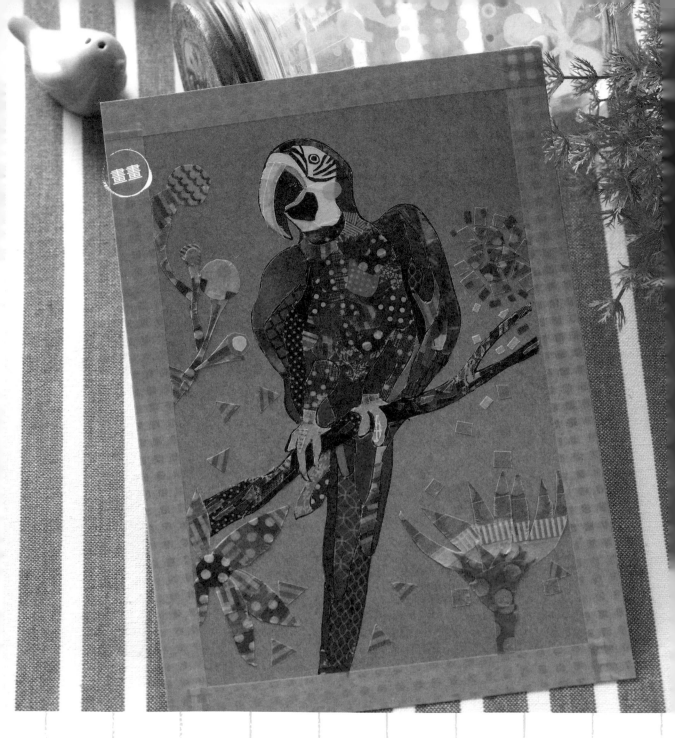

繽紛小嬰鳥鵡
Colorful Parrot

看著身穿五彩繽紛衣裳的華麗鸚鵡，彷彿進入法國畫家「盧梭」所繪製的神秘熱帶叢林，令人產生無限的幻想。

材料｜紙膠帶、厚牛皮紙8吋（15.2×20.3公分）、切割墊、筆刀、剪刀、鑷子、黑色油性筆

做法｜

1

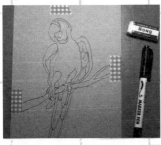

這裡選用厚磅數的紙製作比較不會割破。先用鉛筆輕輕打草稿，再用黑色油性筆描線稿，然後以橡皮擦或軟橡皮輕擦掉鉛筆線。

（小叮嚀）如果想要做四邊的框，可以在上下左右先貼四小段紙膠帶做參考。

2

鸚鵡的羽毛色調豐富，選用多種顏色的紙膠帶貼上，貼超出一點線條範圍也沒關係。

3

用筆刀把多餘的紙膠帶切掉。若不小心多切到一點，不喜歡紙膠帶和線稿中間出現空白縫隙，可用細黑色油性筆塗上修飾。

（小叮嚀）刀片鋒利的話，只須輕輕劃開，就可以輕鬆取下。

4

也可以用小剪刀輔助，自由拼貼創作。

5

身體五彩繽紛的羽毛部分，可以用小剪刀剪出多個半圓形，像魚鱗般一張張由下往上拼貼，第二層羽毛可以貼在第一層兩個羽毛的中間。

6

拼貼完整隻鸚鵡後，再用咖啡色系紙膠帶貼出樹枝，背景可以自行設計，這裡是設計了繽紛熱情的熱帶雨林風景！

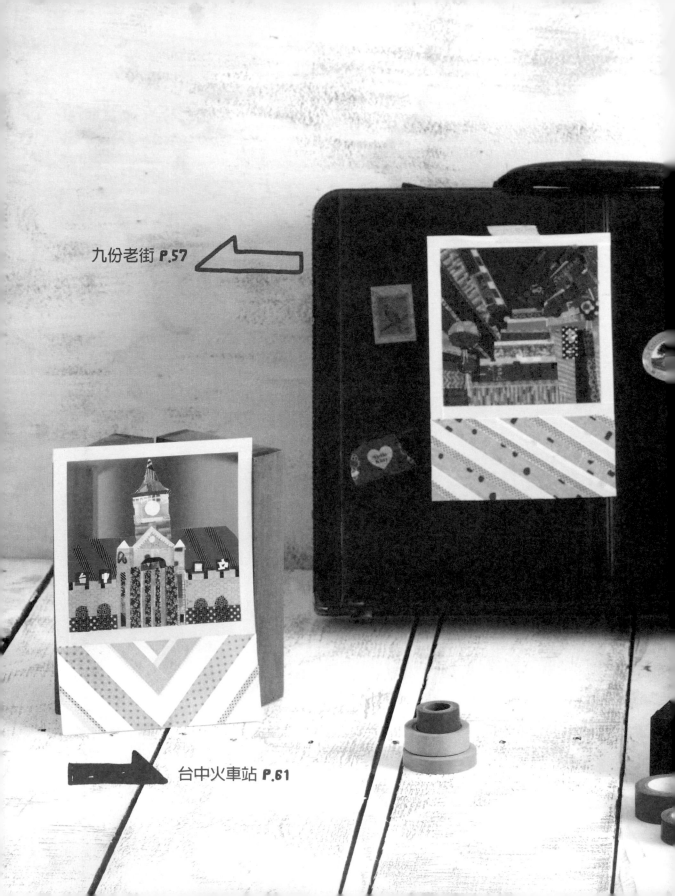

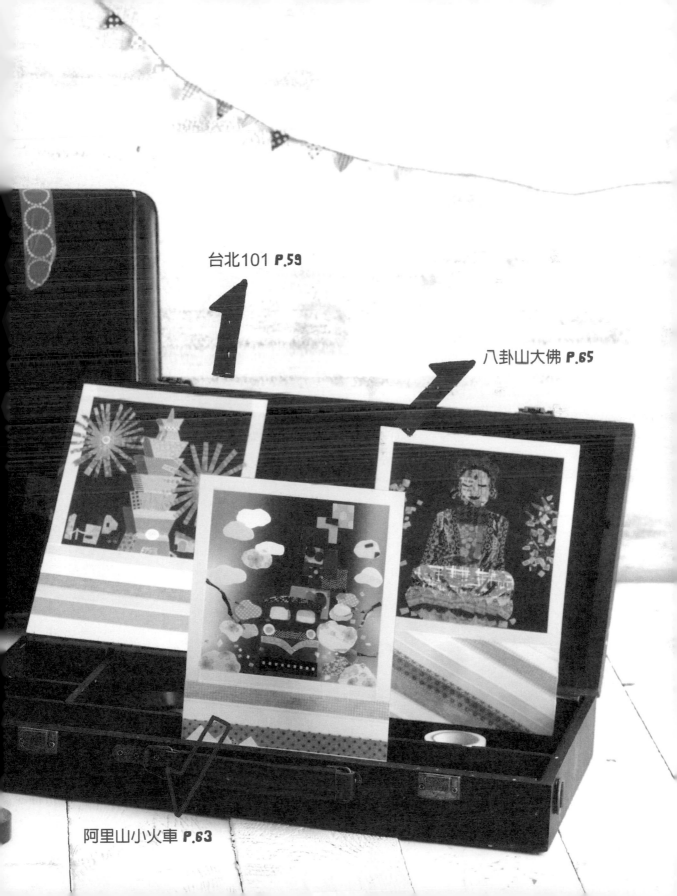

台北101 **P.59**

八卦山大佛 **P.65**

阿里山小火車 **P.63**

九份老街
Jioufen Hirtoric Street

每年假期全家都會相聚出遊，爸爸開著車在彎曲的山路奔馳。有一年我們停在煙霧飄緲的山城老街覓食，沿著層層階梯蜿蜒而上，當夜色漸暗，紅燈籠一盞一盞亮起，和古老的建築相互映照神秘色彩。站在階梯上感受人來人往的擁擠喧鬧和遠方寧靜的海岸形成對比，思緒隨風迴盪，成為我心中難忘的風景。

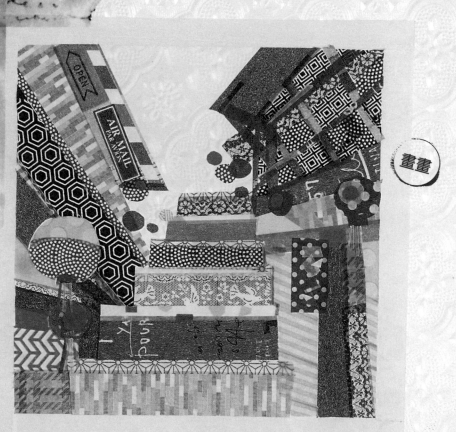

材料｜紙膠帶、霧面透明片（封面膠膜）21×15公分、切割墊、筆刀、小剪刀、鑷子、尺

做法｜

1

先將各式咖啡色系紙膠帶服貼於切割墊上，切割出由長至短，由粗至細的階梯，還有細的亮色紙膠帶做分隔線，切割好即可貼到透明片。

2

先沿著階梯貼出右方建築物大塊面的亮色系紙膠帶，當作店面的光線，接著將咖啡色紙膠帶交錯，切成細條後拼貼成梁柱，完成建築物的主體外觀，再剪出圓形紅燈籠和長方形招牌當點綴。

3

招牌的字可切不同形狀，然後組合重疊以增添趣味。

4

左方建築物也是將明亮色系和咖啡色系紙膠帶做明暗對比，表現立體感。燈籠的做法是將深淺不同的橘色紙膠帶切出兩個有弧度的半圓，連結起來，再將橘黃色紙膠帶切成細條，貼在燈籠下方做流蘇。

燈籠的另一種做法是切一個大的橘色圓底、一個小的黃色圓做燈火亮點，遠方的大小燈火圓點點，可以營造出由近到遠的景深。

台北101
Taipei 101

從來沒有近距離觀看台北101的煙火,但某年跨年我借住台北的朋友家,在倒數計時的午夜登上屋頂,從遠方觀賞了台北101小小的火花綻放。在沉睡的密集住宅區吹著冷冷夜風,想像市區狂歡的人群,以及世界各地正同時觀看跨年的人們。新的一年,我們許下新年願望與對未來的期待。

材料｜ 紙膠帶、霧面透明片（封面膠膜）21×15公分、切割墊、筆刀、小剪刀、鑷子、尺

做法｜

1

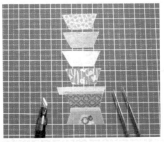

將各式淺藍色系紙膠帶一條條服貼在切割墊上，切割出梯形，再由下往上排列，梯形和梯形中間可以加上細紙膠帶做分隔線，最後用白色紙膠帶剪出門的形狀，貼在一樓的梯形上。

2

將做法1的梯形貼到透明片上，在左側貼上彩度低的深色系藍色紙膠帶，當作大樓的陰影，並在切割墊上製作一正一反兩個小梯形，當作大樓屋頂，再裝上避雷針。

3

準備好四捲紙膠帶製作煙火，配色可選一條花色配一條素色交錯。先貼第一條紙膠帶（紫色有圖案），再將第二條紙膠帶（粉紅色）交疊在第一條1/2的位置（由下而上），第三條和第四條以此類推，第四條可用黃色或螢光亮色系做煙火的亮點，不要隨意變換位置。將連結好的紙膠帶整排由左至右，用尺輔助垂直切割0.5公分。

4

將切好的一條條紙膠帶由下往上拉起，貼在透明片上。對好中心點，如時鐘指針般順時鐘繞一圈，煙火就完成了。背景下方可自由剪貼各種小房子和車潮來點綴。

台中火車站
Taichung Railway Station

我喜歡坐火車到處拜訪別的城市，曾用學生身分買TR-PASS展開台灣環島小旅行。一跳下火車穿過月台，最期待的就是散步漫遊車站周邊，尤其是車站建築物獨具特色，不禁讓人沉浸於洗鍊沉穩的氛圍之中。台中火車站是由紅灰色調構成，靜靜地佇立，陪伴旅客，也迎接在異鄉讀書的學子。

材料 | 紙膠帶、霧面透明片（封面膠膜）21×15公分、切割墊、筆刀、小剪刀、鑷子、尺

做法 |

1

先將各式紅、灰色系紙膠帶切出長方形、三角形，組合好正中間建築物的外型。先從大範圍的灰色牆壁顏色貼起，再貼白色的圓形時鐘和三角形尖塔，整個貼到透明片上。

2

鐘樓旁的屋頂可以先貼上大片灰色紙膠帶，再用指甲輕輕沿著重疊建築邊緣刮一刮，便會若隱若現透出輪廓線，使用的刀鋒利的話，輕輕施力，切除不要的部分，即可輕鬆拿起不傷到底紙。

3

屋頂貼好後再貼上細捲紙膠帶，做出屋簷，並切出四個寶藍色正方形，當作車站的招牌。文字的部分我比較喜歡若隱若現的質感，所以切出白色不規則形狀來拼貼文字，你也可以不做字或者用寫的。

4

車站下方建築物的做法可以參照屋頂的製作，先用淺灰、紅色紙膠帶貼好大塊面，再切出窗戶貼上去就完成了。

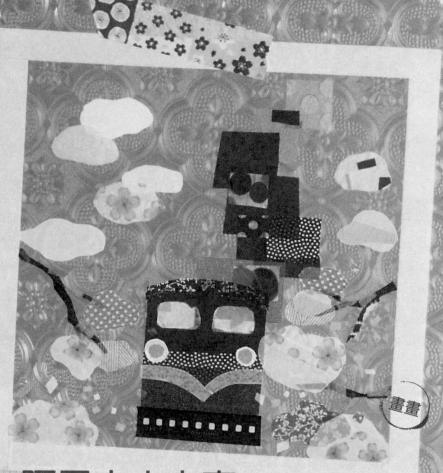

畫畫

阿里山小火車
Alisan Forest Railway

小火車、森林、雲海、日出和晚霞。曾因為班遊全班同
學半瞇著眼，凌晨一起搭著小火車上阿里山；也曾經和
好友相約一起在阿里山跨年，一邊聽著馬修連恩的音樂
會，一邊看神奇的雲海翻滾和如仙境般的神木林。

材料｜紙膠帶、霧面透明片（封面膠膜）21×15公分、切割墊、筆刀、小剪刀、鑷子、尺

做法｜

1

準備五捲紅色紙膠帶，各切成五個正方形，由小至大，由遠到近排列貼在透明片上，還可以再剪二～三個小正方形做變化。

2

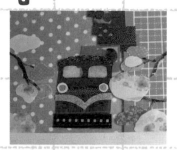

取三條紅色系紙膠帶，參照P.26的連結法，服貼於切割墊上，切掉左右兩側火車頭多餘的部分，再割出兩個鏤空的圓角方形當車窗，接著切出海鷗形狀的白色系紙膠帶，並組合兩個白圓、兩個更小的黃圓做車燈，貼在車頭上，最後加上紅色圓拱屋頂，用半透明白色紙膠帶安裝車窗，整個移到透明片上。

3

接下來要營造小火車穿梭在櫻花樹林中的景致。用咖啡色紙膠帶切出數根細長彎曲、前端尖尖的樹枝，由粗到細，貼在火車旁。再用不同的粉紅色系紙膠帶切割出大小雲朵般的櫻花，黏在樹梢。

4

用剩餘的粉紅色紙膠帶切出小小正方形，當作隨風飄逸的櫻花花瓣，隨意點綴飛舞於山林間就完成了。

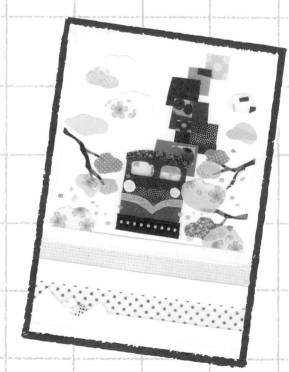

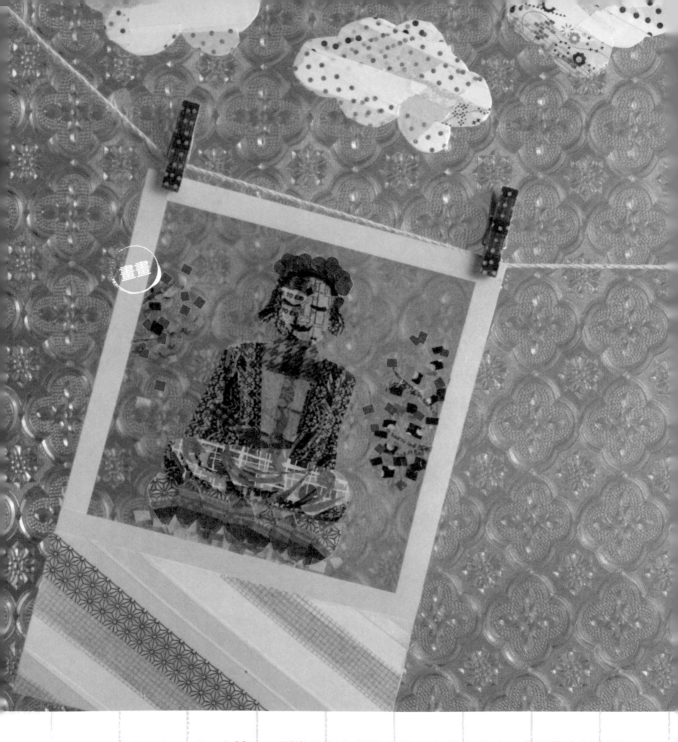

畫畫

八卦山大佛
Bagua Mountain
Big Buddha

剛進入彰化師範大學研究所唸書時，我喜歡在校園的角落到處轉轉認識環境。有個涼爽的早晨，發現學校正後方有個階梯，不知會通往哪裡，好奇地沿著階梯而上，沒想到頂端竟是八卦山大佛。在這俯瞰著彰化市景、吹著舒服的風，成了我難忘的回憶。

材料 | 紙膠帶、霧面透明片（封面膠膜）21×15公分、離形紙10×15公分、切割墊、筆刀、小剪刀、鑷子、打洞機

做法 |

1

事先準備各式灰色和咖啡色系紙膠帶，先貼兩小段灰色紙膠帶，重疊1/3或1/2的位置做連結，剪一個圓圈做大佛的臉，然後用筆刀把咖啡色紙膠帶割出眼睛、嘴巴、耳朵和頭頂。取一段金色紙膠帶貼在離形紙上，用打洞機打出金色小圓，當作頭頂圓圓的肉髻，貼在透明片上。

2

用土黃色紙膠帶做好大佛的脖子和身體，再用深咖啡色做出大衣的袖子，橘黃色做好雙手，盤起來的雙腿顏色較亮，所以用淺灰色紙膠帶割出形狀後貼上，再切出不規則的條紋做衣服的皺褶，貼在透明片上。

3

大佛底下的蓮花座，可以用金黃色系紙膠帶由下往上貼三條，參照P.26的連結法做好連結，再切出花瓣的形狀，貼在身體下方底下。可用筆刀將剩餘的黃色系紙膠帶切出小方塊，襯在底座下方，表現出騰雲駕霧的感覺。

4

最後製作背景搖曳的樹林。樹枝由粗到細生長，用咖啡色紙膠帶切出細長、前端尖尖的樹枝，再準備三條黃、綠、藍的紙膠帶切出小正方葉子，隨意拼貼在樹枝上就完成了。

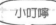 因為離形紙軟軟的，有時紙膠帶黏在上面難以剝離，建議先墊一張厚卡紙在離形紙下面，用紙膠帶黏住避免紙張滑動，就能輕鬆打出圖案囉！

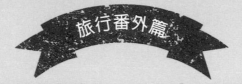

我最愛的美味甜點
My Favorite Sweets

展開製作P.56～64的台灣小旅行「貼畫之旅」的途中，到了景點和旅遊區，少不了品嘗地方特色小吃，大啖美食後，我都會以吃個甜點做結尾。接下來，我用紙膠帶創作，不藏私地和大家分享最愛的甜點。

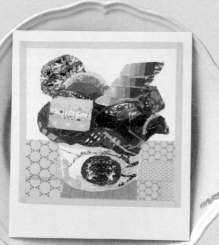

台中宮原眼科「冰淇淋」

走入宮原眼科華麗復古的大廳，就像進入了童話世界。琳瑯滿目的巧克力和水果口味冰淇淋令人難以取捨，最後甜美的冰淇淋姐姐替我們撒上多種配料，每種都嘗到，一飽沁涼滋味。

彰化寶珍香「桂圓蛋糕」

這家好吃的桂圓蛋糕，位在我的母校彰師大附近。有香氣十足的龍眼乾內餡，口感扎實的蛋糕體，很適合當下午茶和伴手禮。

嘉義愛玉伯「檸檬愛玉」

以前和朋友從彰化夜衝到阿里山看完日出，早晨睡眼惺忪地到了愛玉伯。眼前煙霧飄緲的美景，配上野生愛玉子搓出的愛玉，酸酸甜甜的Q滑口感，彷彿仍沉浸在夢中。

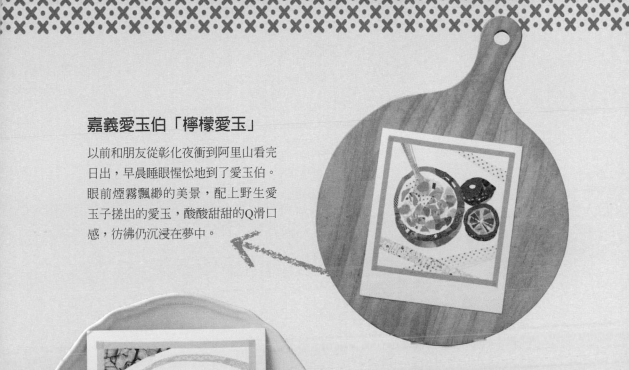

台北蜜膳屋「沙巴雍」

台北友人推薦了這家現做甜點，其中的招牌點心「沙巴雍」更是好吃。以焦糖冰淇淋配上新鮮香蕉和杏仁脆片，再淋上店家獨特的濃郁沙巴雍醬，難以形容的美味，推薦給所有甜點控們。

九份阿妹茶樓「茶餅」

和家人同遊九份時發現了這家阿妹茶樓，走進店家彷彿進入時光隧道，沏一壺茶配上濃郁芳香的茶餅，每一口都沉浸在茶香世界。

PART

3

紙膠帶做卡片
Masking Tape Cards

你知道紙膠帶和一般膠帶不同，

它還有許多用法喔！

這裡告訴你如何利用紙膠帶，

製作一系列美麗又實用、匠心獨具的卡片。

今年不買卡片，

就用手作卡片來表達心意。

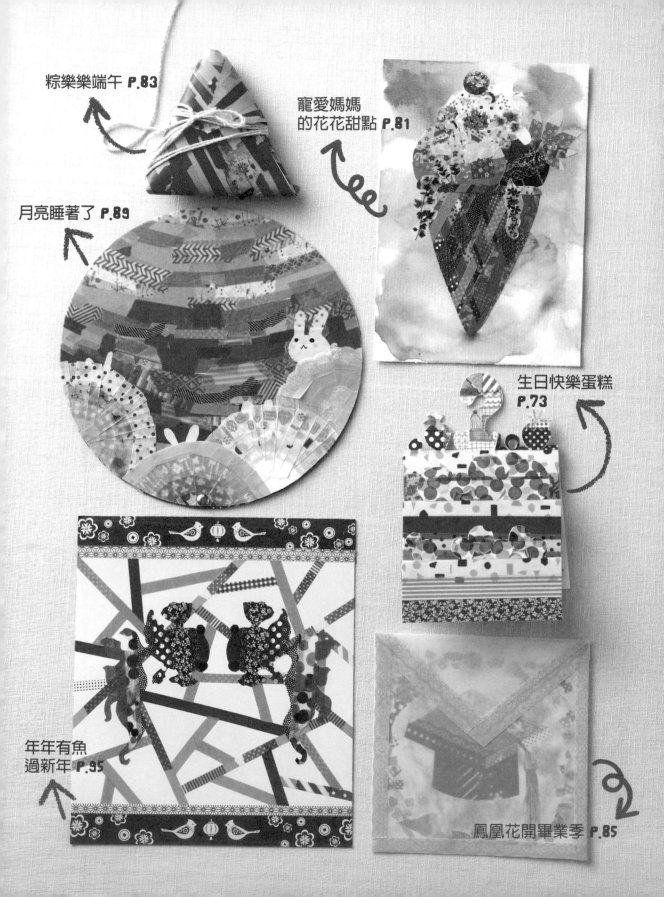

粽樂樂端午 P.83

寵愛媽媽
的花花甜點 P.81

月亮睡著了 P.89

生日快樂蛋糕
P.73

年年有魚
過新年 P.95

鳳凰花開畢業季 P.85

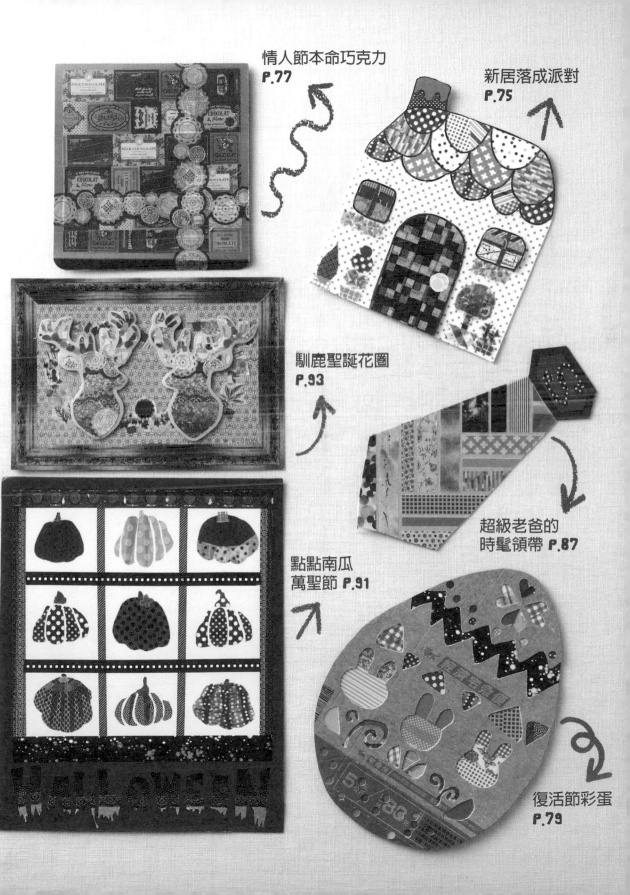

情人節本命巧克力
P.77

新居落成派對
P.75

馴鹿聖誕花圈
P.93

超級老爸的
時髦領帶 **P.87**

點點南瓜
萬聖節 **P.91**

復活節彩蛋
P.79

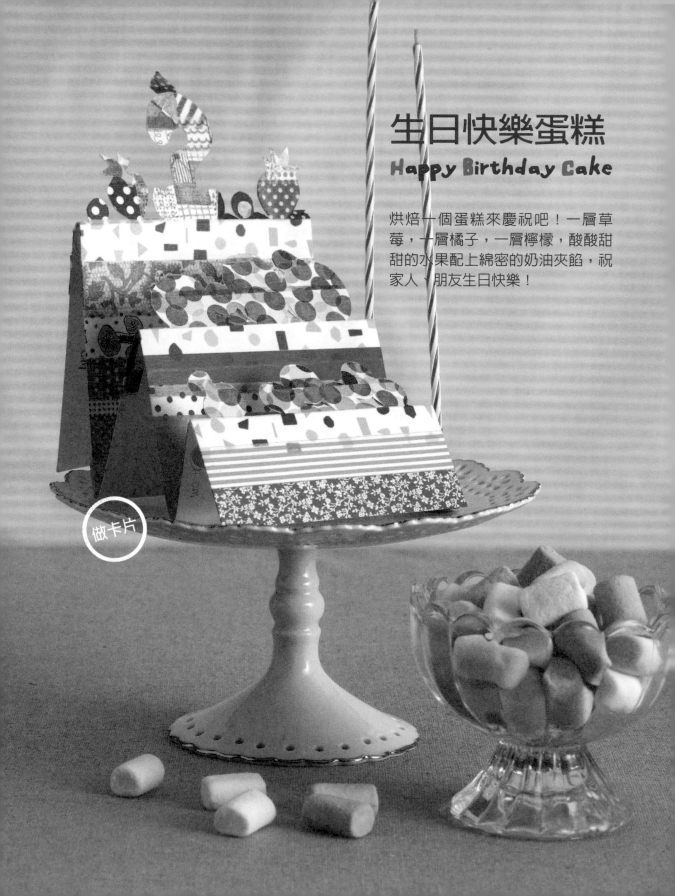

生日快樂蛋糕
Happy Birthday Cake

烘焙一個蛋糕來慶祝吧！一層草莓，一層橘子，一層檸檬，酸酸甜甜的水果配上綿密的奶油夾餡，祝家人、朋友生日快樂！

做卡片

材料｜紙膠帶、西卡紙10×42公分、切割墊、筆刀、壓線筆、鉛筆、尺、橡皮擦
做法｜

1

將西卡紙底下寬的部分，依4公分、4公分、7公分、7公分、10公分、10公分，用鉛筆做記號。

2

以尺輔助，用壓線筆壓出摺線。

3

這張是會站的立體卡片，編號B、D、F是蛋糕的正面，編號A、C、E是蛋糕上面放置裝飾的地方。

4

沿著摺線畫好圖案的草稿，設計蛋糕上的裝飾和蠟燭，因為草稿畫在背面，所以形狀記得要左右相反。

5

翻到正面，將編號B、D、F貼上喜歡的蛋糕口味顏色，每一層貼三條紙膠帶，最上面那條紙膠帶可以選白色奶油口味，以便和蛋糕上的裝飾做區隔。

6

編號A、C、E可以貼上蛋糕裝飾的顏色。

7

翻到背面，將編號A、C、E的圖案用筆刀沿著摺線割出形狀，注意連結處不要掉了！

8

蛋糕上的裝飾完成後，就可以將立體卡立在桌面上，如果在意背後的鉛筆線，再用橡皮擦擦乾淨即可。

新居落成派對
Relocation Celebration Party

好朋友辦了新居落成派對，我打算做一張卡片祝福她！用動物擬人化的方式將好友一家化身為圓滾滾的小動物，打造溫馨可愛的日常風景！

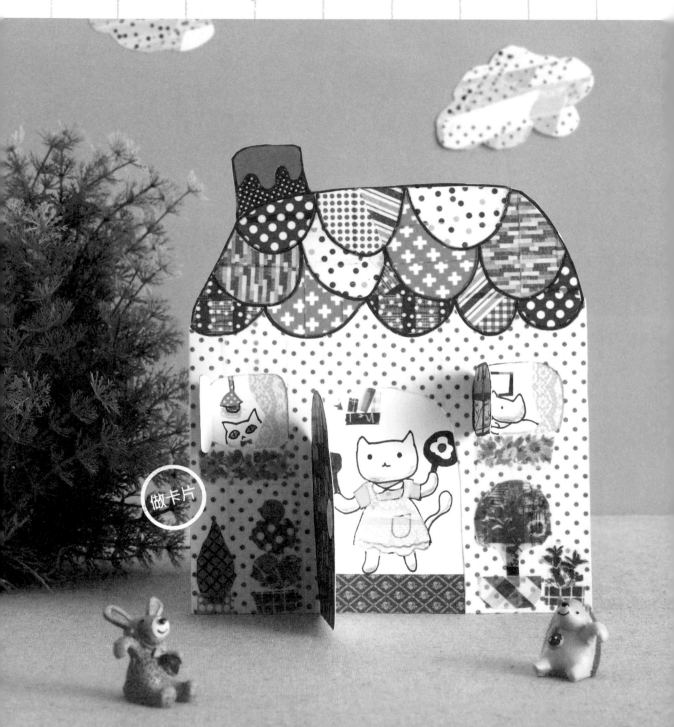

做卡片

材料｜紙膠帶、西卡紙18×30公分、切割墊、筆刀、剪刀、鑷子、色鉛筆、黑色油性筆、
　　　雙面膠或口紅膠

做法｜

1

將一張長方形西卡紙對摺，剪出房子的形狀。對摺的地方保留不要剪斷。

2

將房子對摺後，在屋頂用黑色油性筆畫上魚鱗般的屋瓦和煙囪，畫好後就可以用紙膠帶上色貼滿。

3

貼完後沿著內框的黑色線條，用鋒利的筆刀割除，再用鑷子夾掉多餘的部分，如果沒對準多切而露出白色隙縫，可以用細的黑色油性筆補畫。

4

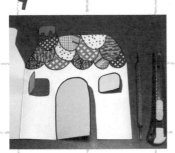

將房子攤開放在切割墊上，畫出門和窗戶的位置，切出門和窗的形狀，但左邊的連結不要割掉，以便能自由推開門窗。

5

用紙膠帶設計拼貼房子的外觀，可以切割各種幾何形狀，堆疊出可愛的小盆栽，再用木紋質感的紙膠帶拼貼裝飾門窗，發揮巧思設計貓肉球門把。

6

房子外觀完成後，可以交互用黑色油性筆、紙膠帶和色鉛筆畫出房子裡幸福的一家人。最後用雙面膠或口紅膠把房子和底下的厚卡紙對黏起來，留下開闔的門窗不黏就完成了。

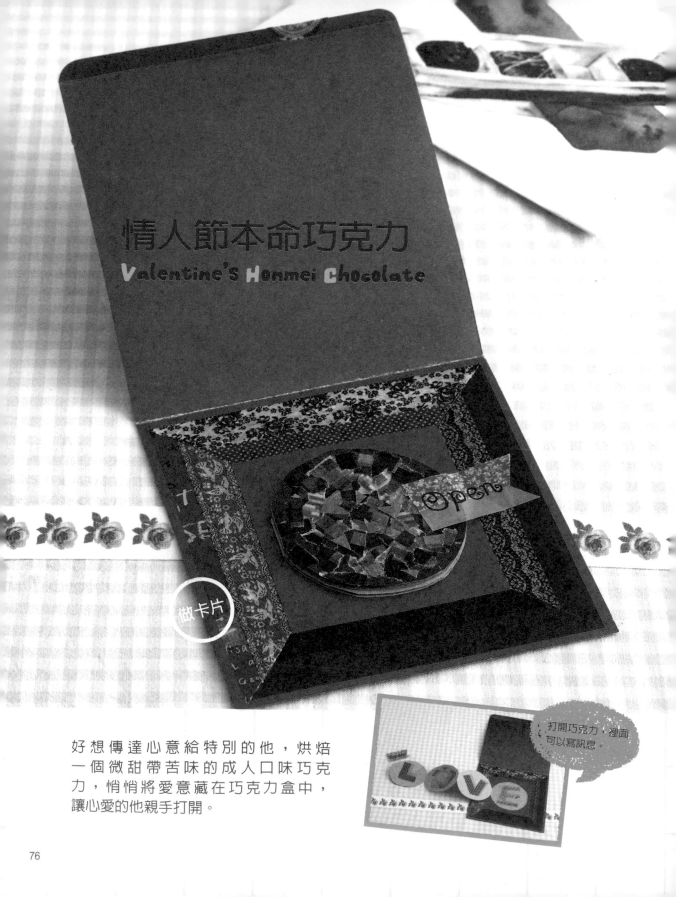

情人節本命巧克力
Valentine's Honmei Chocolate

做卡片

Open

打開巧克力，裡面可以寫訊息。

好想傳達心意給特別的他，烘焙一個微甜帶苦味的成人口味巧克力，悄悄將愛意藏在巧克力盒中，讓心愛的他親手打開。

材料 | 紙膠帶、金色西卡紙16×30公分、厚牛皮紙8×24公分、黏著劑、切割墊、筆刀、剪刀、壓線筆、黑色油性筆、尺

做法 |

1

參照步驟圖，將金色西卡紙最左邊，先用壓線筆壓1公分的直線，並且上下都修圓角，再將15×30公分長方形的中間線，用壓線筆壓線，變成兩個正方形。接著把長方形厚牛皮紙對摺兩次，變成一個8公分的正方形，保留中間的連結重疊剪一個圓，展開變成四個圓。如果不小心把連結剪斷，可以用紙膠帶修補。

2

將金色西卡紙貼滿招牌圖案的紙膠帶，設計巧克力紙盒，可以自行設計巧克力的包裝，四邊留白不貼滿，可以讓金色底紙變成金色相框，增添質感。

3

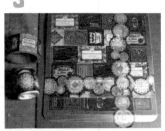

用蕾絲花邊紙膠帶貼一個十字圖案，彷彿繫上一個高質感的緞帶。

6

用咖啡色系紙膠帶黏貼四邊，營造出由上往下看的立體感，巧克力就像放在盒子裡。

4

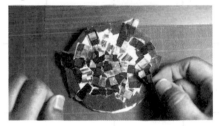

在圓形厚牛皮紙上烘焙巧克力吧！先沿著圓邊慢慢撕貼一圈深色紙膠帶，再隨意拼貼小塊面深淺不一的咖啡色系紙膠帶，如同撒上可可碎片和核桃，完成後再用小剪刀修掉邊緣超出的部分。

5

用筆刀將金色紙膠帶切割成各種不規則的幾何形狀，再以鑷子夾取裝飾在巧克力上面，增添奢華感。

> **小叮嚀**
>
> 這裡讓盒子更立體的配色秘訣在於，設定光線。假設光源在右下方，左上方的兩個邊條可以貼亮色系的紙膠帶，右下方處於背光，貼上深咖啡色的邊條即可。

7

將摺疊的圓形厚牛皮紙打開，用一深一淺的熱情紅色系紙膠貼出字母，確定位置後再用黏著劑將巧克力貼在正中間。

8

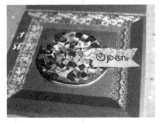

在巧克力上貼一條長方形封條，尾端剪個V，再用黑色油性筆寫上「open」，闔上蓋子封起，就是一張心意滿滿的本命巧克力卡片了。

復活節彩蛋
Colorful Easter Egg

傳說復活節時，身為使者的兔子會將彩蛋藏在室內或是草地，讓孩子們去尋找。讓我們一起幫雞蛋著色打扮一番，做成特別的卡片，慶祝春天大地再生。

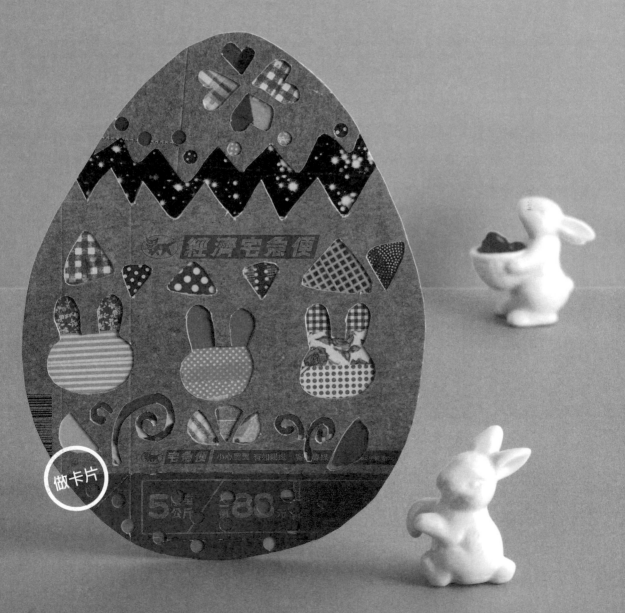

做卡片

材料｜紙膠帶、卡紙材質的廣告信封30×20公分、白色卡紙30×20公分、白膠、切割墊、美工刀、剪刀、黑色油性筆、鉛筆、打洞機

做法｜

1 取卡紙材質的廣告信封，廢物利用當封面。先剪出一個雞蛋的形狀，設計喜歡的圖案，圖案盡量簡單大方。接著將一張白色卡紙畫出同樣大小的雞蛋形狀。

2 準備切割墊和畫好草稿的卡紙，因為卡紙較厚，建議用美工刀切割圖案，將圖案的黑線切除。

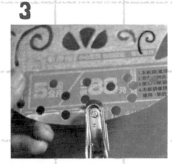

3 用打洞機在邊緣打圓點，做成鏤空的效果。

4 設計成蛋殼破掉的樣子，可以用剪刀剪出鋸齒狀的蛋殼痕效果。

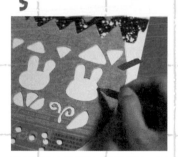

5 用紙膠帶把兩張卡紙對齊好，用鉛筆線輕輕描邊定位。

6 將定位好的底下卡紙貼上滿滿紙膠帶，等一下每個剪好的洞和圖案就會透出想要的顏色。

7 用白膠塗在兩個雞蛋卡紙中間黏著，放約一個小時等它乾掉。確定黏住後，再用剪刀修邊，剪出雞蛋的形狀就完成了。

寵愛媽媽的
花花甜點
Sweets For Mother

做卡片

媽媽總是像個女強人般，365天全年無休照顧全家人。 但有時我們會忘了，媽媽其實心裡住著一個小女人。今年母親節，就獻上這張鮮花甜點卡寵愛媽媽。

材料 | 紙膠帶、水彩紙21×15公分、水彩用具、離形紙15×10公分、切割墊、筆刀、剪刀、鑷子

做法 |

1

這張卡片嘗試創作渲染效果的底紙設計。準備水彩紙，用大支水彩筆沾水，在紙的表面輕塗一層水，再將各色水彩顏料點綴在紙張四周，用吹風機吹乾。

 多塗一點黃色系顏料，可以給人溫暖陽光的感覺喔！

2

設計甜點冰淇淋。參照P.26的連結法，將橘黃色系紙膠帶由左至右做連結，以斜線方式貼在離形紙上，製作冰淇淋的三角形甜筒形狀。

3

做法**2**完成後，從右至左黏貼交叉的斜線條紙膠帶，用斜線格子做出甜筒餅乾的質感。

4

用剪刀修剪三角形甜筒的形狀，貼在圖畫紙一半位置的下方，上方留給冰淇淋和裝飾。

 先不用貼太緊，輕輕地放在紙上即可。

5

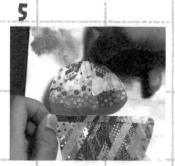

製作冰淇淋球囉！將小塊面的紙膠帶由下至上撕貼在離形紙上，參照P.26的連結法做出圓弧且有明暗變化的立體半圓形，再用剪刀修飾。輕輕提起甜筒的上方做一個小開口，再將冰淇淋放入甜筒內，用相同的方法可以多放幾球冰淇淋。

6

在甜筒上可以隨意裝飾紙膠帶的花朵，作為送給媽媽的禮物，可以運用撕、剪、貼、黏等方法，製作各種形狀的花朵，拼貼在上面就完成了！

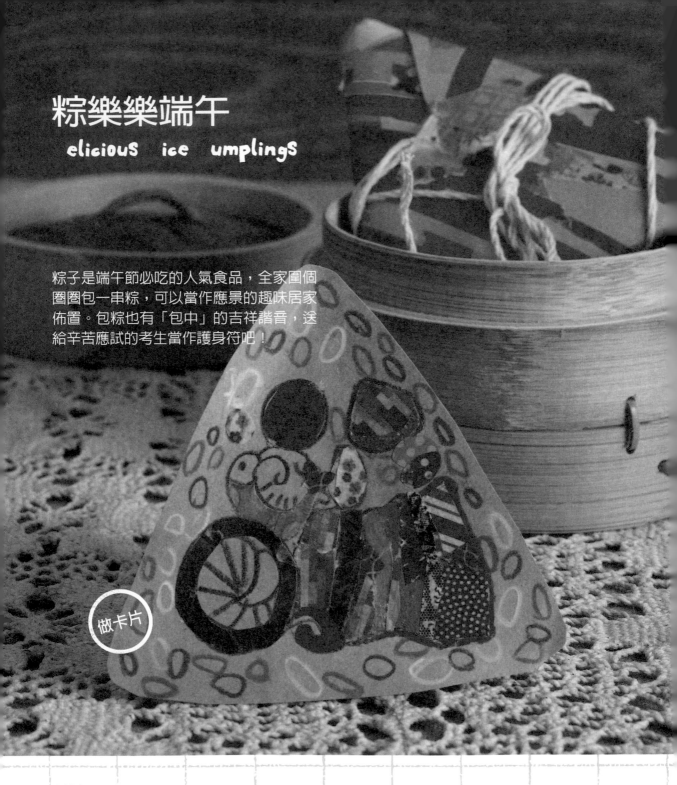

粽樂樂端午
elicious ice umplings

粽子是端午節必吃的人氣食品,全家圍個圈圈包一串粽,可以當作應景的趣味居家佈置。包粽也有「包中」的吉祥諧音,送給辛苦應試的考生當作護身符吧!

做卡片

材料｜紙膠帶、綠色雲彩紙12×45公分、厚牛皮紙10×10公分、切割墊、筆刀、剪刀、色鉛筆、麻繩或棉線、尺

做法

1

將雲彩紙剪成大約35×8公分的長條葉子狀，如果剛好有真的粽葉，放在旁邊實物觀察更好。

2

準備多捲綠色系紙膠帶，先在葉子的正中間貼一條葉脈，接著小段小段交錯拼貼出兩旁的葉脈，可以由深到淺來貼，並且穿插藍色、黃色紙膠帶，將葉子貼滿或留一點底紙的綠色都很好看。

3

將貼好的長條粽葉包成三角形的粽子，用紙膠帶封口，將像糯米飯顏色的牛皮紙剪成一個比綠色三角粽葉略小的三角形，接著用色鉛筆在上面畫出像香菇、焢肉、蝦米、蛋黃等好料。

4

將紙膠帶點綴在牛皮紙上，幫好料上色。可以先貼大於食物形狀的紙膠帶，接著用筆刀沿內框線輕輕切割形狀，再用鑷子去除多餘的部分，也可隨意撕貼，或用色鉛筆著色。

5

在糯米粽子的背面寫下祝福文字，放進粽葉裡。

6

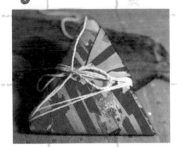

用麻繩或棉線將粽子多繞幾圈包起來，如果怕繩子鬆開，可以在粽子的背面以紙膠帶固定。打個蝴蝶結，粽子卡就完成了！

延伸小技巧

1. 包粽葉DIY：將左邊粽葉摺一個三角形。

2. 參照步驟圖，往靠自己這邊摺下來。

3. 再往右邊摺成一個比較完整的三角形。

4. 將剩餘的右邊粽葉往左邊摺入。

5. 將粽葉的邊緣塞摺入粽子中。

6. 以紙膠帶封口比較牢固。

鳳凰花開畢業季
Graduation Season

當驪歌聲響起，和好友互道一聲珍重再見，做一張小卡把往日的歡笑和淚水放進信封中，鳳凰花圈是紀念此刻我們的成長和不變的友誼。

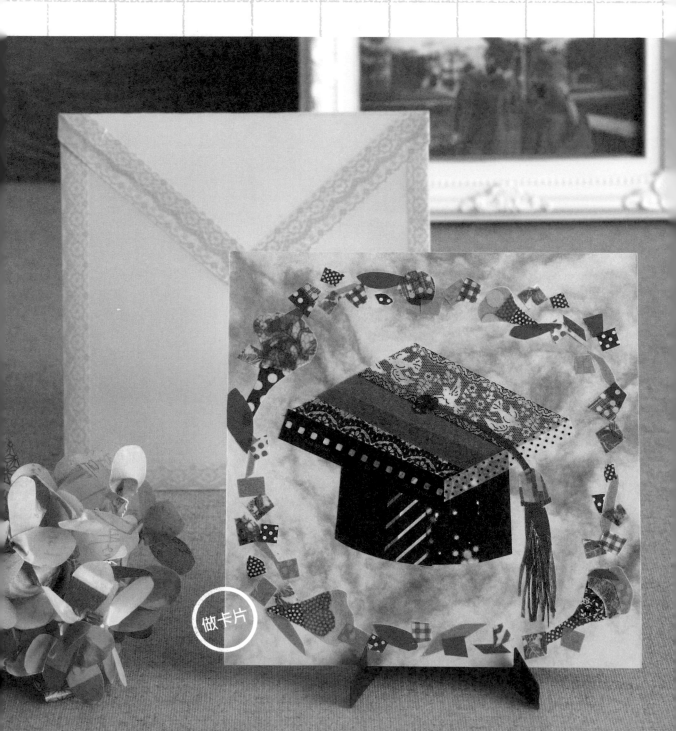

做卡片

材料｜紙膠帶、藍色渲染卡紙13×13公分、水晶紙14×32公分、切割墊、筆刀、剪刀、鑷子、尺

做法｜

1

這裡是以藍色渲染卡紙當作底紙。參照P.26的連結法，將黑色系紙膠帶由左至右貼在切割墊上，連結成一個長方形，在長方形的下方畫一個圓弧，上方切一個V，再貼到卡紙正中間。接著用咖啡色系紙膠帶製作學士帽的上面，由下至上黏貼成一個菱形，兩個形狀在卡紙上組合好便成了一頂學士帽。

2

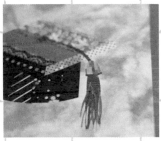

將學士帽上下連結處貼上白色和黑色紙膠帶，做出立體感，然後可用筆刀將金色紙膠帶劃出流線條的鬚鬚，成為學士帽的撥穗流蘇。

3

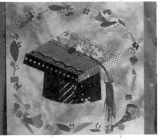

依紅、橙、黃的順序貼三段橘紅色系紙膠帶做連結，用筆刀切出鳳凰花瓣的造型，再將綠色系紙膠帶切出葉子，將花和葉子黏成一個花圈，中間可點綴幾何形狀的小碎花，卡片完成囉！

4

最後用半透明的水晶紙自製信封，在信封邊緣裝飾蕾絲紙膠帶，美麗優雅又能保護卡片。

超級老爸的時髦領帶
Super Daddy's Fashion Necktie

爸爸就像超人一樣，扛起整個家，在最危急的時候陪在我們身旁。父親節到了，設計一條時髦的領帶卡片獻給帥氣的老爸！

做卡片

材料｜紙膠帶、厚牛皮紙10×20公分、離形紙8×10公分、鉛筆、尺、筆刀、切割墊、剪刀

做法｜

1

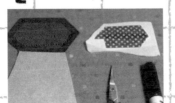

先用鉛筆在牛皮紙上打草稿，畫出領結和領帶的輪廓和位置。

2

這次是以超人的顏色元素：紅、黃、藍為設計概念；在領結貼上黃色紙膠帶，再貼上紅色邊框。在離形紙上貼紅色花紋的紙膠帶，用細的黑色油性筆寫上S，再剪下貼在領結的中央。

3

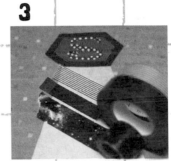

從領帶左上至右下的方向貼三條深藍色紙膠帶到2/3的位置，將尺垂直對齊紙膠帶，筆刀倚靠著尺切割紙膠帶。

4

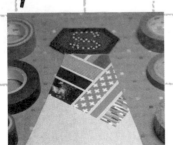

從左下至右上的方向貼三條水藍色紙膠帶，視覺上呈現交錯編織的效果，超出領帶範圍的紙膠帶，可以直接黏貼到領帶的背後。

5

依照做法**3**、**4**將領帶拼貼出獨一無二的編織質感，超級老爸時髦領帶就完成了！

月亮睡著了
Sleeping Moon

做卡片

中秋節，圓圓的月亮高掛在天上，家人們團聚在一起。兔子一家依偎在溫暖的月光裡，調皮的小兔子在雲朵裡捉迷藏，猜猜看月亮上住了幾隻小兔子？

材料｜紙膠帶、西卡紙20×20公分、霧面透明片（封面膠膜）20×20公分、鉛筆、尺、筆
刀、切割墊、剪刀、雙腳釘

做法｜

1

將透明片和西卡紙剪成大小一致
的圓，準備多捲橘黃色系紙膠
帶，由上至下，由淺至深隨機貼
出長長短短的圓弧線條。

2

用紙膠帶貼滿一顆黃澄澄的月
亮。旁邊是一樣大小的透明
圓片。

3

參照P.26的連結法，將藍色系紙
膠帶貼在切割墊上，切出數個
三角形黏半圈，在透明片上做
雲朵。

4

接著同樣參照P.26的連結法，將
紙膠帶切成條狀，配色可由淺至
深做漸層，然後如煙火般從中心
散開，貼出數個半圓雲朵。

5

一邊貼一邊比對色調，像是白
色的雲，旁邊就貼水藍色的雲
襯托。

6

用黑色油性筆在連結好的白色系
紙膠帶上，畫好兔子的形狀和表
情，沿著線條輪廓切割出一隻隻
兔子，貼在黃色月亮上，也可以
幫月亮加上表情。最後將西卡紙
和透明片重疊放好，用打孔機打
洞，再以雙腳釘固定，小兔子就
可以躲在雲朵裡了！

點點南瓜萬聖節
Polk Dots Pumpkins Halloween

在橘×黑的萬聖節色彩中大玩九宮格遊戲，當南瓜遇見草間彌生的點點風，變身成糖果般甜美可愛的惡作劇。

做卡片

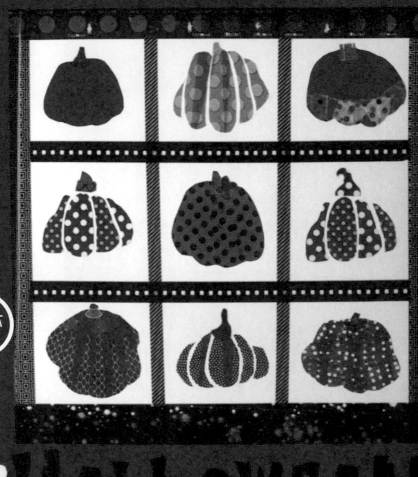

材料 | 紙膠帶、橘色西卡紙20×27公分、白色西卡紙15×15公分、離形紙20×15公分、切割墊、筆刀、剪刀、黑色油性筆

做法 |

1

卡片的創作理念來自拍立得，下方留空間可以寫字。準備一張橘色西卡紙，用黑色系紙膠帶把一張白色西卡紙黏在畫面中間偏上方的位置，然後在中心貼一個井字，完成九宮格。接著將橘紅色系點點紙膠帶放在九宮格裡比對位置。

2

裁好九張和九宮格大小相近的離形紙，將橘紅色系紙膠帶貼在離形紙的光滑面，嘗試各種拼貼方法，只要確實互相重疊黏貼做連結，即可剪出南瓜的形狀，貼在畫面中。

 可參照P.26連結法的技巧。

3

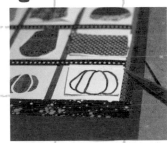

如果怕剪不好需要構圖，可以翻到離形紙背面，先用黑色油性筆畫出形狀，再把九個南瓜剪下形狀貼在九宮格畫面中，加上綠色的蒂即可。

4

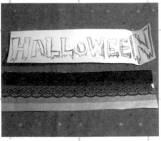

先在空白紙上打草稿，設計出超恐怖的文字，再參照P.26的連結法將四條紙膠帶貼在離形紙上，貼第一條紙膠帶，再將第二條紙膠帶交疊在第一條1/2的位置（由上而下）貼緊，以此類推往下貼，由深至淺做出漸層效果。

5

直接將草稿紙和離形紙用釘書機固定，用剪刀剪下文字。

6

將剪好的文字放在畫面中比對，確定位置後再剝掉離形紙，將文字貼上，可怕又可愛的萬聖節卡片就完成了！

馴鹿聖誕花圈
Christmas Reindee
Flower Wreath

手作一個精緻的歐式相框，擺放一對優雅的馴鹿對望，植物圍繞一圈化身聖誕花圈，度過一個美好和祝福的平安夜。

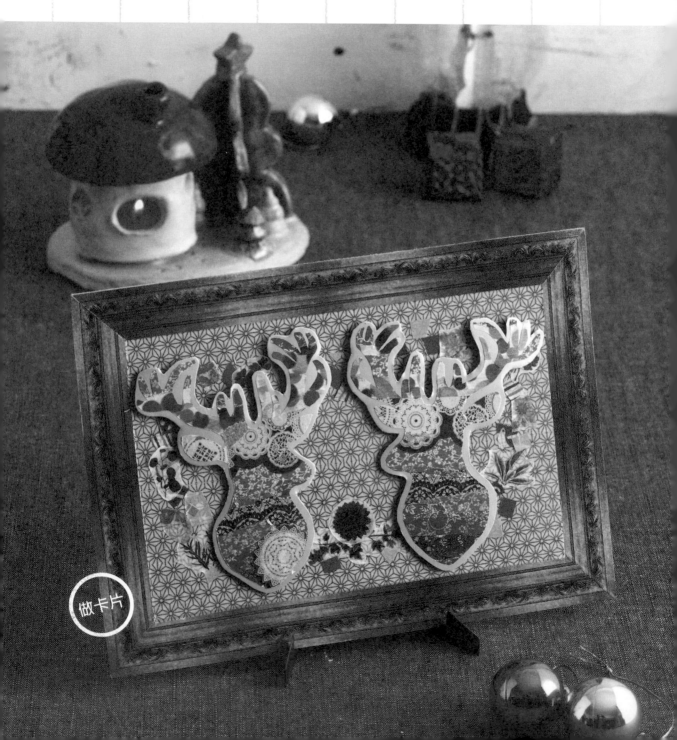

做卡片

材料｜紙膠帶、厚牛皮紙15×20公分、銀色西卡紙15×20公分、離形紙15×20公分、泡棉膠、
　　　切割墊、筆刀、剪刀、黑色油性筆、尺

做法｜

1

用裝飾性強烈的紙膠袋繞厚牛皮紙外圍一圈做個框，在卡片轉摺處用尺輔助筆刀，把紙膠帶斜切45度。

2

因為想整體呈現優雅的氣質感，所以選用白色帶光澤感的紙膠帶貼滿背景。

3

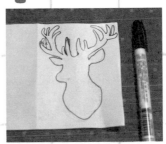

將離形紙對摺，翻到離形紙的粗糙面，在畫面的右半邊畫一隻鹿頭部的剪影。

4

準備咖啡色和紫紅色系紙膠帶，貼在離形紙的光滑面。參照P.26 的連結法，先貼第一條紙膠帶，再將第二條紙膠帶交疊在第一條1/2的位置（由下而上）貼緊，以此類推，往上貼滿整張離形紙。

5

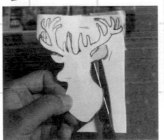

將貼滿紙膠帶的正面對摺，往內包好，再用釘書機固定，然後用剪刀沿著剛剛畫好的鹿頭輪廓線剪下，就會有完美對稱的鹿頭了。

6

剪下的鹿頭就像貼紙一樣，可以直接貼在卡片上。但我想要營造低調奢華感，所以將鹿頭貼在銀色西卡紙上再剪下。

> **小叮嚀**
>
> 紙膠帶其實是半透明而非白色，空白處會襯出底紙色，所以你若想要呈現白蕾絲的效果，可以多貼一段白色紙膠帶在下方。

7

將銀色西卡紙沿著圖案邊緣多剪出約0.5公分的銀色邊，背景以綠色系和繽紛色彩的紙膠帶裝飾，可以撕小塊或剪成植物，拼貼組成花圈，最後在鹿的背後黏上泡棉膠，貼在花圈中間，一張微立體的聖誕卡片就完成了。

年年有魚慶新年

Happy New Fish Year

用圓滾滾的成對金魚象徵好事成雙，配上傳統的窗花設計，紅金色系的紙膠帶讓畫面呈現喜氣洋洋熱鬧的過年氛圍！

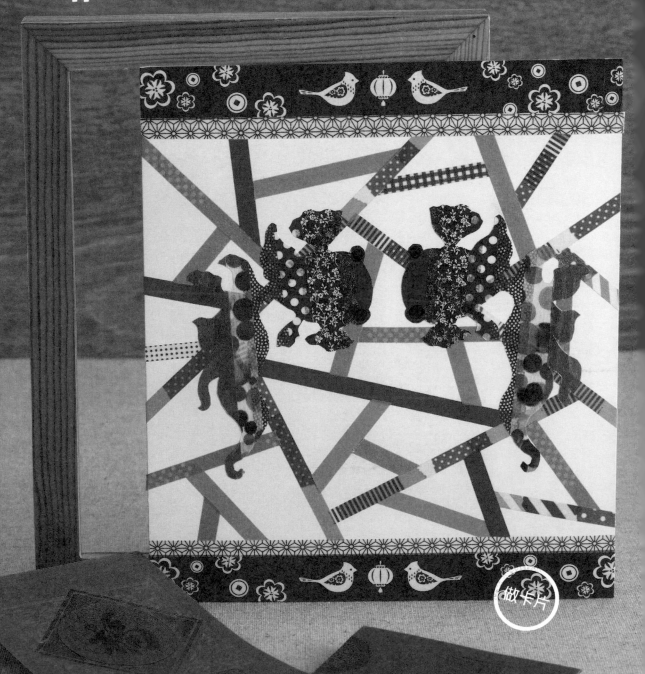

做卡片

材料｜紙膠帶、西卡紙18×21公分、離形紙16×18公分、切割墊、筆刀、剪刀、黑色油性筆、釘書機

做法｜

1

取紅色和金色紙膠帶，在西卡紙的畫面上下做邊框裝飾。

2

用橘黃色系紙膠帶先貼出交錯的線條，將傳統「裂冰式」窗花圖案貼在背景。如果不知該如何著手，可以先在中間貼一個不規則的方形。

3

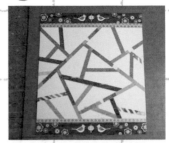

貼好不斷交錯的線條，窗花就完成了，也可以用自己喜歡的其他窗花當背景。

4

準備鮮豔紅橘色系紙膠帶製作兩隻對稱的金魚。貼在離形紙的光滑面。參照P.26的連結法，先貼第一條紙膠帶，再將第二條紙膠帶交疊在第一條1/2的位置（由下而上）貼緊，以此類推，往下貼至畫面的一半，完成第一隻金魚的顏色。第二條金魚的顏色就像在照鏡子般，把紙膠帶的顏色對稱貼上。

5

將離形紙貼滿紙膠帶的那面對摺包好，用釘書機固定，在粗糙面（背面）用黑色油性筆畫上金魚悠游的模樣，用小剪刀剪下。

6

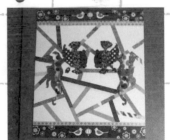

將金魚剝開離形紙，貼在卡片窗花圖案上。

7

剪兩對圓滾滾的黑眼睛貼上去，作品可愛度激增！卡片完成了。

小叮嚀

貼好的紙膠帶如果沒有按壓緊實或是連結不確實，紙膠帶就會散開。

PART

4

紙膠帶裝飾生活小物
Masking Tape Decoration

除了製作平面的卡片、繪畫等作品，

紙膠帶也能用來裝飾立體小物。

像手機、檯燈、高跟鞋、安全帽等，

隨心所欲點綴日用品，

讓生活中處處充滿紙膠帶小驚奇。

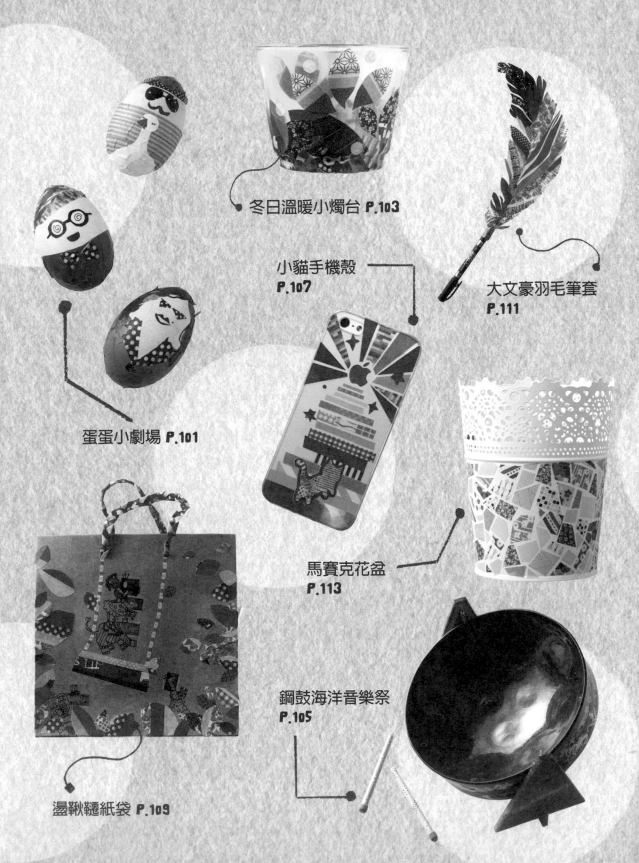

冬日溫暖小燭台 P.103

小貓手機殼 P.107

大文豪羽毛筆套 P.111

蛋蛋小劇場 P.101

馬賽克花盆 P.113

鋼鼓海洋音樂祭 P.105

盪鞦韆紙袋 P.109

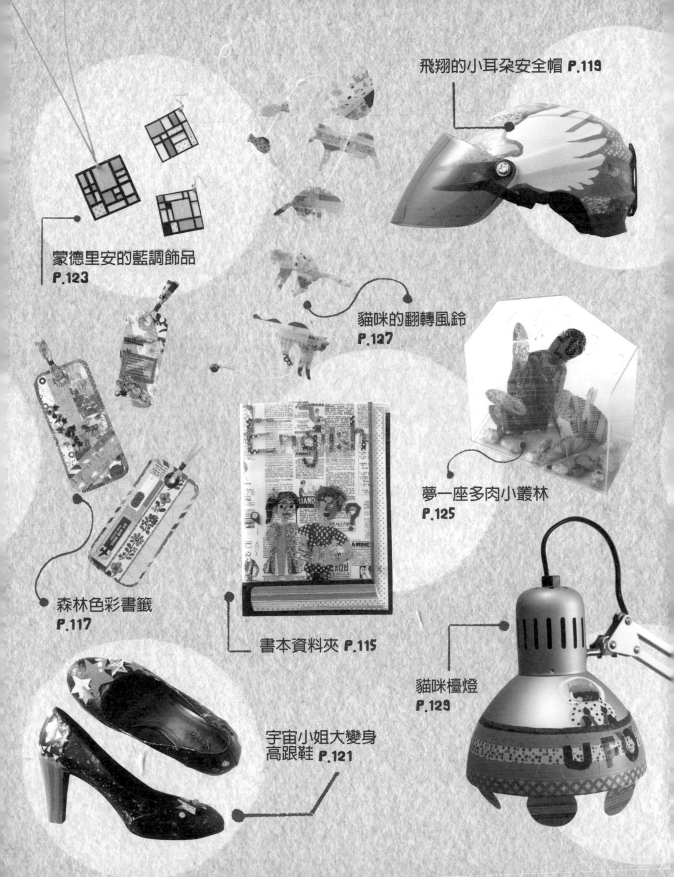

飛翔的小耳朵安全帽 P.119

蒙德里安的藍調飾品
P.123

貓咪的翻轉風鈴 P.127

夢一座多肉小叢林
P.125

森林色彩書籤
P.117

書本資料夾 P.115

貓咪檯燈
P.129

宇宙小姐大變身
高跟鞋 P.121

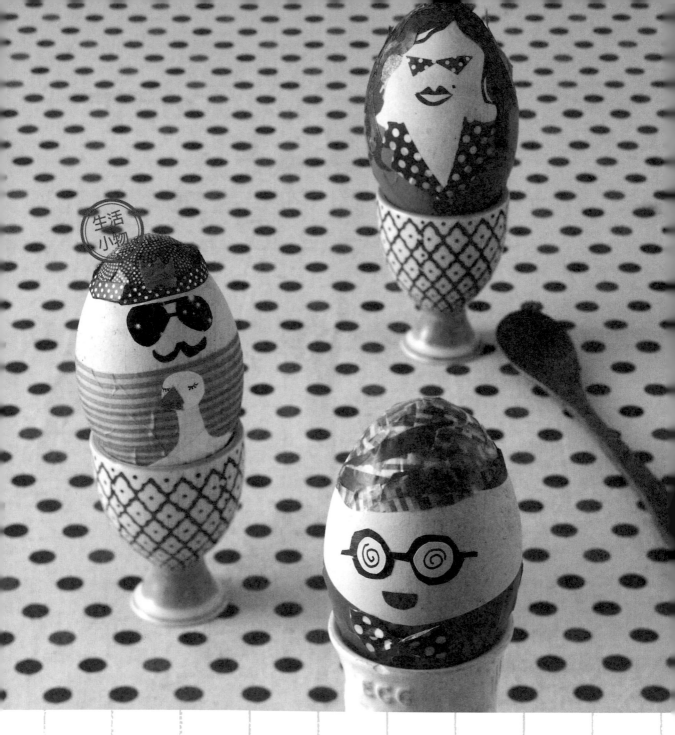

蛋蛋小劇場
Egg's Theater

法國情聖特務、性感女老師和文青宅男。三五好友齊聚，替雞蛋們設計不同個性的角色。經過裝飾的雞蛋們超有喜感，放在餐桌上，瞬間變成歡樂小劇場！

材料｜紙膠帶、雞蛋殼、切割墊、筆刀、剪刀、黑色油性筆

做法｜

1

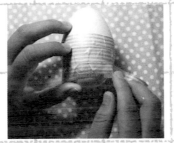

這裡以法國情聖特務（P.100最左）為製作範例。拿一個洗淨晾乾的雞蛋殼，先製作衣服，在雞蛋的中間（一半）處下方貼滿紙膠帶。紙膠帶沿著雞蛋殼稍微固定（約1/3黏住即可）黏半圈，再用剪刀相隔約1公分剪一刀（長約1.5公分）。

2

由左至右，將翹起來的紙膠帶第一格先撫平，第二格貼在第一格紙膠帶上，重疊貼上後再撫平。以此類推，紙膠帶就可以黏貼在圓弧狀的物品上。

3

接著設計一個髮型或戴帽子，以戴泳帽為例，做法和衣服相同，將紙膠帶如上圖般貼滿帽子就完成了。接著以兩條深色紙膠帶，切出墨鏡和鬍子，貼在臉上。

4

以白色紙膠帶剪貼圓形和長條，貼出天鵝的形狀，再用黃色紙膠帶貼出三角形嘴巴，最後用黑色油性筆畫上天鵝的眼睛，戴著泳帽、套著天鵝泳圈的特務就完成了。

小叮嚀

也可以參照左邊成品圖，製作性感女老師和文青宅男，試著發揮想像力，設計獨一無二的創意角色，演一齣蛋蛋劇場吧！

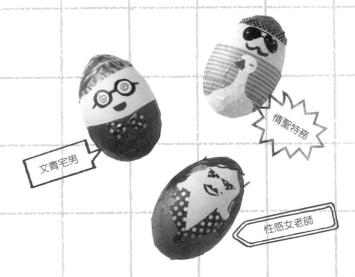

文青宅男

情聖特務

性感女老師

冬日溫暖小燭台

Winter Transparent Colored Candleholder

寒冷的冬夜，泡杯熱可可，用小燭台溫
暖整個室內氛圍，裝飾冬之花草和細
雪，讓冬天變得好浪漫。

生活
小物

材料｜紙膠帶、透明燭台、剪刀、筆刀、離形紙15×10公分、厚卡紙8×4公分、打孔機

做法｜

1

參照P.26的連結法，製作好葉子。配色可以自選，這裡想營造冬日花草的色調，因此用了紅、橘、咖啡、藍、綠等色系的紙膠帶製作。

2

同樣P.26的連結法，將三條金屬色系的紙膠帶貼在離形紙上，再剪出紙膠帶的花瓣形狀。如圖排列，開出一朵美麗的冬之花！

3

將葉子隨意黏貼裝飾在透明燭台的下半部，接著把花朵裝飾在上半部，可以貼三瓣當作花的側面圖，或者貼六瓣組合成一朵花，都很好看。

4

將白色和銀色紙膠帶貼在離形紙光滑面，用打洞機打出數個小圓。因為離形紙較軟，有時紙膠帶會黏住無法分離，建議先在離形紙下面墊一張厚卡紙，用紙膠帶貼住避免紙張滑動，就能輕鬆打出形狀。

5

先用手指將白色、銀色小圓點稍稍挑起一角，再用鑷子夾起，使和離形紙分開，就能隨意貼在小燭台上了！

鋼鼓海洋音樂祭
Steel Drum Beach Music Festival

音樂家雲雲委託我裝飾這個伴隨她多年的中南美洲樂器——鼓。我們一邊試玩鋼鼓一邊尋找靈感，馬上聯想到電影《小美人魚》中鋼鼓配樂的旋律。雲雲也很喜歡海洋風，於是我們邀請許多海底小生物一起在鋼鼓上跳舞，辦一場夏日海洋音樂祭。

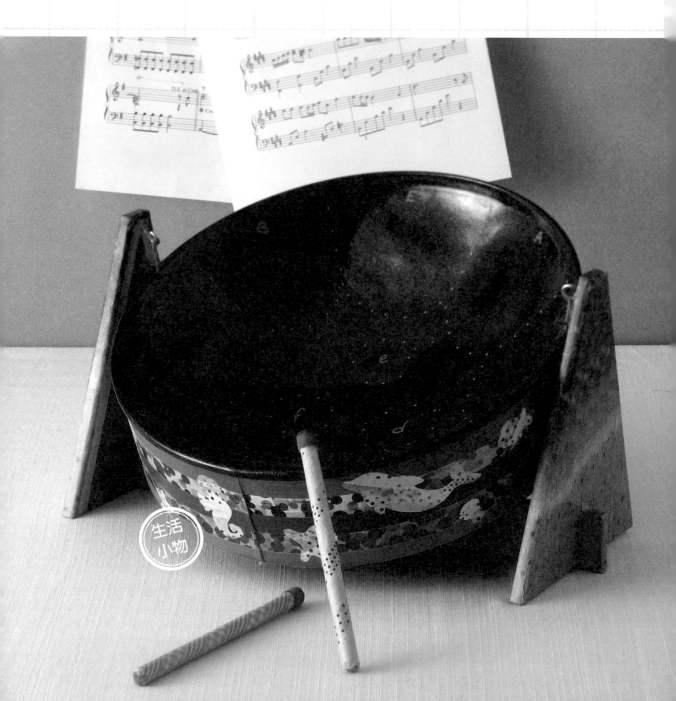

生活
小物

材料｜鋼鼓、鼓棒、紙膠帶、離形紙15×10公分、剪刀、筆、筆刀

做法｜

1

在鋼鼓的木架上黏貼海洋風格圖案的紙膠帶。

2

將紙膠帶以傾斜45度的斜度纏繞鼓棒棒身，可依照喜好配色。由於紙膠帶粗細不同，可使用一～三捲紙膠帶混搭製作。

由於鋼鼓的側面貼滿了顏色飽和的藍色系紙膠帶，所以選用白色系紙膠帶做成海洋小生物裝飾，更加顯眼。

小叮嚀

3

鋼鼓的側面則用各種藍色系紙膠帶，營造海水的多層次和繽紛色彩，以一條素色搭配一條花色，更添活潑氛圍且有層次感。

4

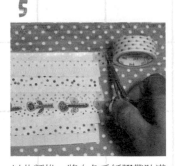

準備多捲白色系紙膠帶。取一張離形紙，將光滑面朝上，將紙膠帶由下往上先貼第一條，再將第二條紙膠帶交疊在第一條1/2的位置，整齊貼緊。

小叮嚀

可參照P.26的連結法。

5

以此類推，將白色系紙膠帶貼滿整張離形紙。

6

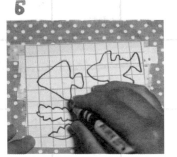

在離形紙的背面（摸起來較粗糙那面），用油性筆畫上海洋生物的造型。

小叮嚀

不管是像P.26的連結法中的示範，在離形紙背面畫好圖案後黏貼紙膠帶，再裁剪，或者是像本步驟中先黏好紙膠帶，再翻到離形紙背面畫圖後再才裁剪都可以。

7

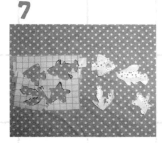

要注意剪下來的圖案會左右相反喔！

8

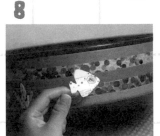

將剪下來的海底生物們從離形紙輕輕剝下，把他們黏在鋼鼓上，在海洋中快樂游泳吧！

小貓手機殼
Cats Cell Phone Case

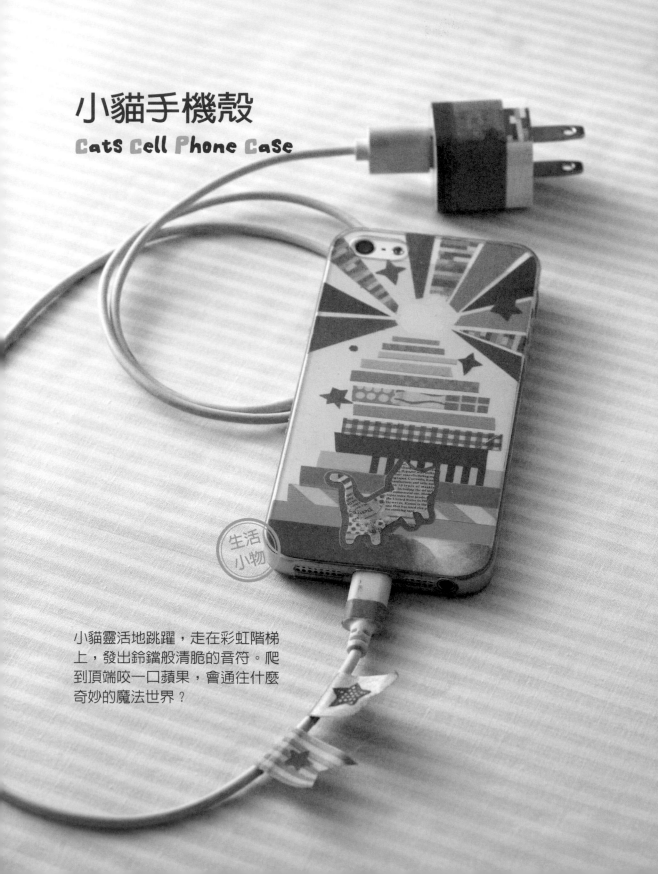

小貓靈活地跳躍，走在彩虹階梯
上，發出鈴鐺般清脆的音符。爬
到頂端咬一口蘋果，會通往什麼
奇妙的魔法世界？

材料｜紙膠帶、手機、透明手機殼、離形紙5×5公分、切割墊、筆刀、剪刀

做法｜

1

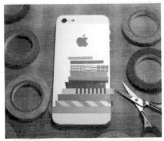

在手機的背面黏上數捲細紙膠帶，可以用一條素色配一條花色的排列，表現出階梯的立體感。

2

沒有細捲紙膠帶的話，可用筆刀將粗捲紙膠帶黏在切割墊上切細。若想營造逼真感，建議越上面的階梯做得越細，表現出近大遠小。

3

階梯貼好後轉到手機正面，把超出手機邊緣的紙膠帶切除整齊。

4

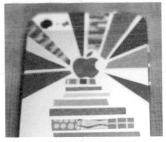

製作多個金黃色系的三角形，貼在蘋果圖案周圍，可呈現發光的魔法力量。

5

參照P.26的連結法，利用離形紙剪出貓咪的形狀，輕輕剝掉離形紙後貼在金色紙膠帶上，再沿著貓咪輪廓剪出約0.5公分的金色邊緣。顏色可以和下面的階梯做對比，避免顏色太相近。

6

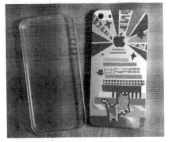

將小貓貼在階梯上，將剩下的金色紙膠帶剪成星星點綴背景，最後再裝上透明手機殼保護就完成了。

小叮嚀

這個作品的紙膠帶已經過測試不會殘膠，操作前，建議先試試自己的紙膠帶品質再使用。也可以直接用紙膠帶在透明或白色手機殼上裝飾，再用透明亮光漆噴好！

兼具美觀與功能，非常實用。

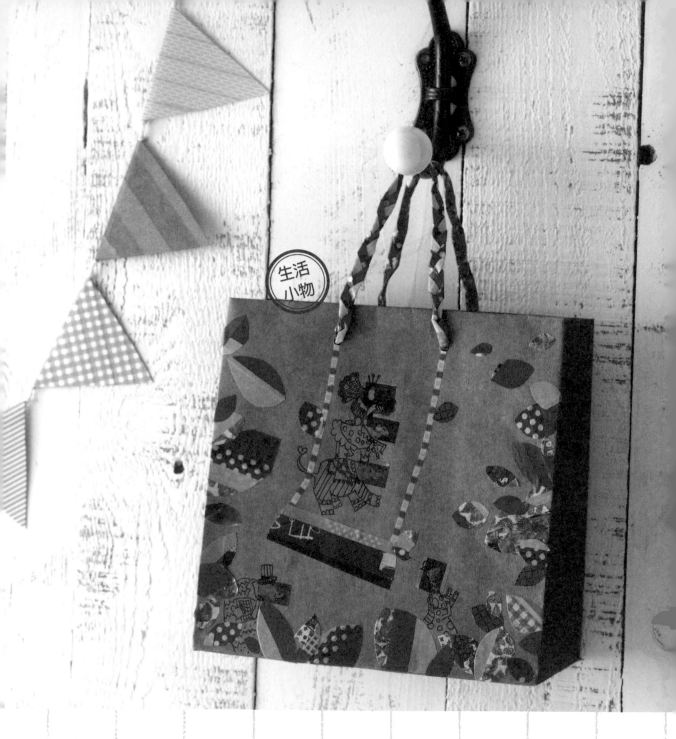

生活
小物

盪鞦韆紙袋
Swing Together Paper Bag

精心準備好了禮物送給好朋友，但要用
什麼裝呢？發揮創意用紙袋來做包裝
吧！森林裡的好朋友一起開心盪鞦韆，
象徵純真不變的友誼！

材料｜紙膠帶、紙袋（約25×30公分）、離形紙15×5公分、西卡紙8×2公分、霧面透明片（封面膠膜）A4尺寸、剪刀、尺、筆刀、黑色油性筆

做法｜

1

首先，將紙膠帶編成紙袋提把。準備三捲綠色系紙膠帶，一捲素色和兩捲有圖案的，以免太花、太亂。

2

將紙膠帶摺三摺，使成為一條繩子。這裡以40公分長的提把為例，那需準備50公分長的紙膠帶。將1.5公分寬紙膠帶的1/3（0.5公分）黏在透明片上，透明片外的2/3（1公分）則對摺。

3

將紙膠帶移至透明片上，再將紙膠帶對摺，就變成一條0.5公分寬的繩子。

4

同上面的方法，再製作兩條繩子，一共要做三條。將三條繩子前端靠齊，用紙膠帶綁緊，像編麻花辮般編成提把。

5

編好的繩子尾端用紙膠帶繞一圈綁好。繩子的頭、尾穿過紙袋後，剪一小塊2×2公分的西卡紙放在尾端，用一段6公分的紙膠帶繞一圈，將繩子和西卡紙固定，再修剪形狀。

6

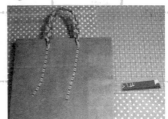

在完成的繩子端（紙袋表面），繼續延伸貼出兩段紙膠帶，就是鞦韆繩。你也可以用三段紙膠帶組合，能貼出圓弧線（如成品圖中左邊的鞦韆繩）。接著在鞦韆繩下方貼好木頭色紙膠帶，當作鞦韆板。

7

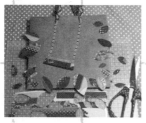

參照P.26的連結法，以及P.103「冬日溫暖小燭台」製作葉子，點綴貼在紙袋上。

8

將葉子貼在紙袋上裝飾，彷彿進入了森林場景，再以動物圖案的紙膠帶點綴，或是用油性筆在鞦韆上畫出小動物們疊疊樂的玩耍模樣。

大文豪羽毛筆套
Literary Giant Quill Pen Cover

喜愛寫字的你，以紙膠帶製作一支大羽毛筆筆套吧！
用輕盈半透光的羽毛筆，寫一篇大冒險故事，讓想像
力自由奔放！

生活
小物

材料 │ 紙膠帶、白紙A4尺寸、透明切割墊、霧面透明片（封面膠膜）A4尺寸、粗鐵絲或鋁線、剪刀、鉛筆、筆套（自製亦可）

做法 │

1

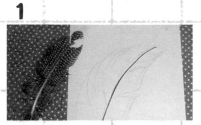

取一根粗鐵絲或鋁線。先在白紙上用鉛筆打草稿，畫好羽毛的輪廓和尺寸，如果有實物羽毛觀察更方便。

2

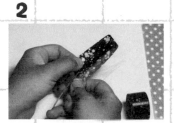

從羽毛的最上方開始，先準備一段30公分長的紙膠帶，摺一半將鐵絲包住1/3，然後對黏。

3

放一塊透明切割墊或霧面透明片，墊在草稿紙上，選一邊由上往下黏貼，參照做法**2**的對摺方式黏貼在鐵絲上，大致貼出自己畫的羽毛形狀。

4

因為在邊緣有預留紙膠帶，所以黏貼羽毛的右半邊時，即可自然地逆時針對摺並連結，完成整支羽毛。

5

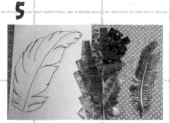

羽毛貼好後，取一張透明片，墊在剛剛的草稿紙上，用油性筆描一遍羽毛輪廓。

6

紙膠帶將羽毛貼在透明片上固定，用剪刀剪出羽毛的形狀。記得鐵絲要留10公分不要剪斷。

7

拿小剪刀將羽毛剪出有弧度的缺口，營造羽毛隨風飄逸的質感。

8

將羽毛插入筆套後以膠帶綑綁，再以和羽毛尾端相近色系的紙膠帶，包覆筆套和羽毛就完成了！

延伸小技巧：自己做筆套

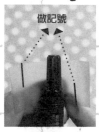

做記號

1.將透明片剪出一個長方形，寬不要超出筆蓋的高度，長則繞一圈半，並在繞一圈處的上下都做記號。

剪至一半

2.在上下做記號處，用剪刀各剪至長方形的一半位置。

3.將切口一上一下卡榫連結筆套就完成了！

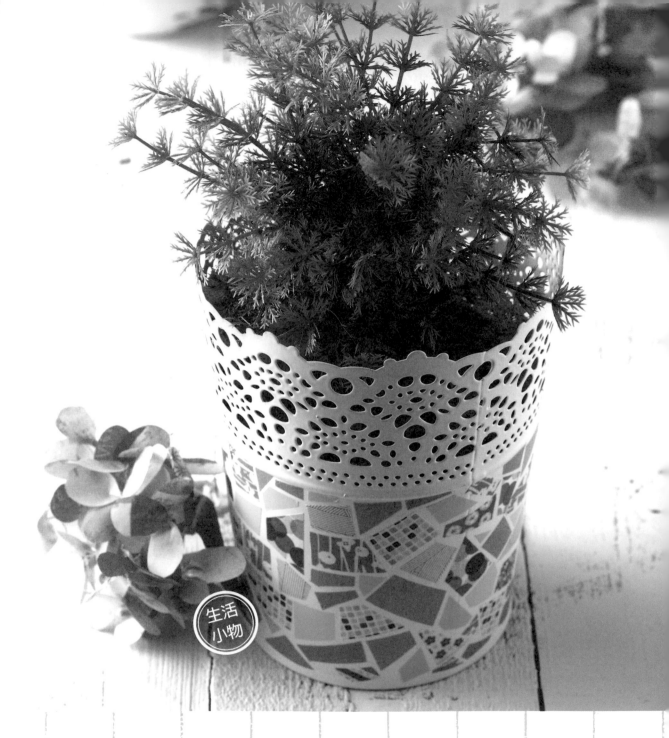

生活
小物

馬賽克花盆
MoSaic Flowerpot

將傳統馬賽克鑲嵌藝術的技法應用在紙膠帶的創作中，用粉紅色系紙膠帶裝飾盆栽，粉嫩色系的點綴，讓人沉浸在春日花朵綻放的幸福中。

材料 ｜ 紙膠帶、切割墊、花盆、鑷子、筆刀、剪刀

做法 ｜

1

找一個素色的花盆或容器，並準備多捲不同色彩的紙膠帶。

2

將不同顏色紙膠帶各貼一條在切割墊上，用筆刀切割出直線和斜線，隨意製作出不同的幾何圖形，例如：正方形、三角形、梯形等等。

3

先貼一個圖案在花盆後，間隔0.2公分再貼另一個圖案，以此類推，用不同顏色的紙膠帶交錯貼上，記得取間隔。

4

如果圖案太長或太大的話，可以用小剪刀修剪。

5

圖案間的空白處如果位置比較小，可以切出小圖案，用鑷子夾起貼上。

6

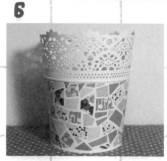

將石頭馬賽克亂石拼貼技法應用在紙膠帶創作，不但做法簡單，也可以學習搭配色塊和排列，是美化、裝飾生活用品的好方法。

書本資料夾
Books Style Folder

討厭的科目考卷一大堆，把它們塞進偽裝成書本的資料夾裡。看著封面的英文考卷，幻想哪一天學好一口流利的英文，以後環遊世界時就可以暢行無阻！

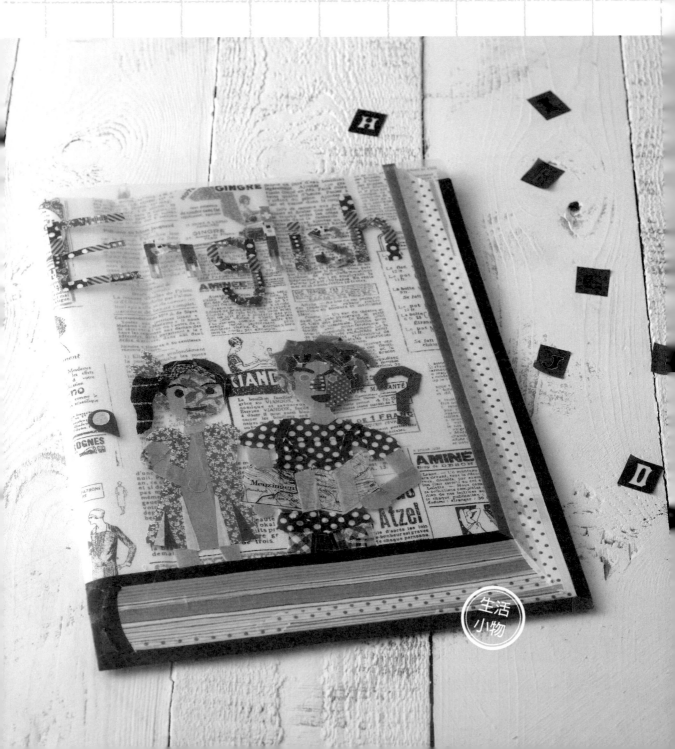

生活小物

材料｜紙膠帶、透明資料夾、切割墊、剪刀、尺、筆刀

做法｜

1

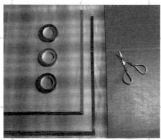

用細捲暗色系紙膠帶在資料夾上，製作精裝書的輪廓線。

2

在書的L形（書背）貼兩條白色系紙膠帶（側邊白色，底下米灰）表現亮暗面，呈現書本的立體感。

3

準備四捲暖色系紙膠帶，參照P.26的連結法，由上往下先貼好第一條紙膠帶，再將第二條紙膠帶交疊在第一條1/2的位置，整齊貼緊，往下黏貼，接著再做一組寒色系。兩組完成後，用尺輔助筆刀，切出一排0.5公分的細條。

（小叮嚀）

暖色系是指紅、橙、黃等色；寒色系則是指藍、綠等色。

4

將細條連結紙膠帶排出字母形狀，暖色和寒色交錯搭配非常有趣。

5

接著自行設計喜歡的書本封面，可以用小剪刀剪貼、拼湊、黏貼製作圖案。在這個作品中，我希望自己能克服討厭的英文，流暢地和外國人會話，所以放上英文考卷，並且設計在國外旅遊的情景。

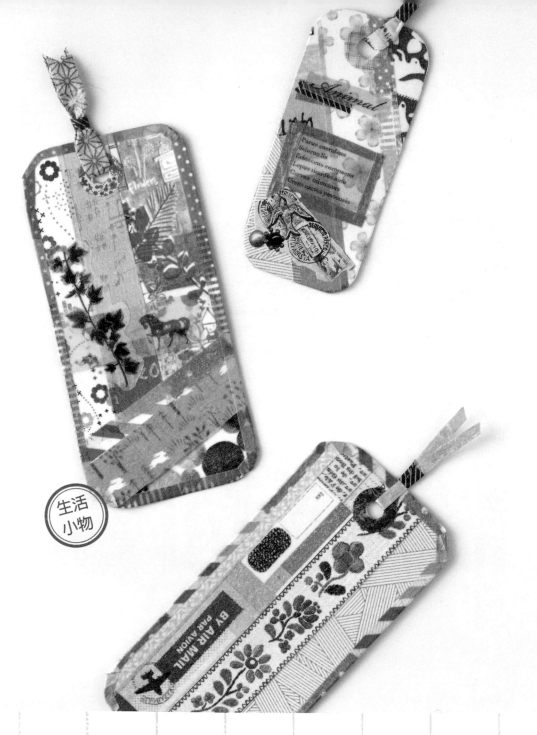

生活
小物

森林色彩書籤
Forest Bookmark

森林的色彩隨著季節千變萬化，喜歡春日櫻花的粉紅？還是盛夏樹梢的青綠？ 將四季森林的色彩搭配植物、小生物，完整呈現在手工書籤上，陪伴我們度過知性的書香時光。

材料｜紙膠帶、西卡紙4×9公分、加強修護圈、打孔機、剪刀、圓角器

做法｜

1

想像陽光灑進森林的情景，用同色系紙膠帶斜斜貼上西卡紙，填滿顏色，再用剪刀將邊緣的紙膠帶切除、修飾。這裡用了粉紅色系紙膠帶，營造櫻花樹林的意境。

2

喜歡書籤四角呈圓形，可以用圓角器修飾。將圓角器對準書籤的四個角，輕輕按壓，圓弧邊緣簡單完成。

3

在書籤上方貼上加強修護圈。

4

用打孔機打個洞。

5

貼上動物與植物的小貼紙裝飾。貼紙做法可參照P.26。

6

取一段紙膠帶，有黏性的那面朝上，兩手拎起1/3的紙膠帶對摺，落在2/3的位置，稍微用手撫平。

7

再對摺一次就黏起來了，完成紙膠帶繩。

8

把紙膠帶繩繞過洞口，一上一下擺放好位置後，用細捲紙膠帶繞兩圈固定紙繩，書籤就完成了。

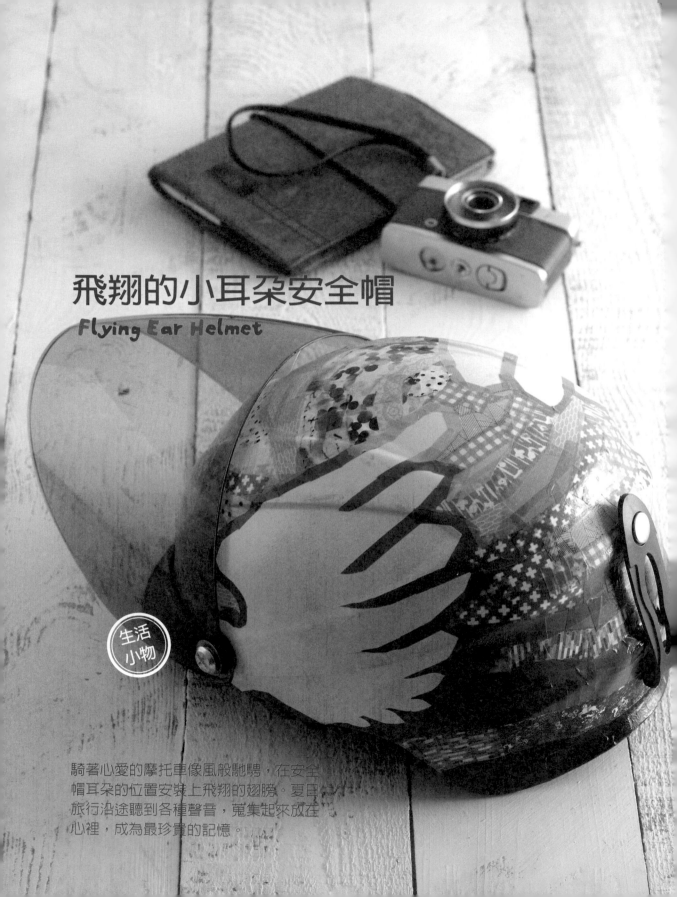

飛翔的小耳朵安全帽
Flying Ear Helmet

生活
小物

騎著心愛的摩托車像風般馳騁，在安全
帽耳朵的位置安裝上飛翔的翅膀。夏日
旅行沿途聽到各種聲音，蒐集起來放在
心裡，成為最珍貴的記憶。

材料｜紙膠帶、白色安全帽、筆刀、剪刀、透明亮光漆

做法｜

1

準備一頂白色安全帽，用藍色紙膠帶貼出一個翅膀的形狀。

2

用紙膠帶做出流暢彎曲的線條並不難，只要將紙膠帶一小段一小段剪下，再慢慢貼，圓弧線條輕鬆完成。如果形狀不滿意，可以反覆撕貼修改到喜歡為止。

3

留下雪白的翅膀，用藍色系紙膠帶將翅膀的四周，由下至上、由深至淺，以漸層的藍色調填滿。因為安全帽是圓形的，可以將紙膠帶剪一段一段來貼安全帽。

4

安全帽的邊緣下方（圖中紅圓處），可以留一小段紙膠帶包進安全帽裡面。

5

用筆刀將多餘的紙膠帶割除，也可以用筆刀把翅膀修飾得更圓潤。

6

整頂安全帽貼滿藍色系紙膠帶就完成了。如果希望作品能保存久一點，可以噴上透明亮光漆保護。

小叮嚀

安全帽使用後放置於陰涼處，可以保存很久。若不小心碰撞到而有小缺口，補上紙膠帶，再補噴亮光漆就搞定了！

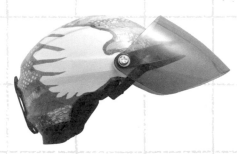

宇宙小姐高跟鞋
Miss Cosmos High Heels

翻出家裡的舊鞋大改造，用紙膠帶施展
魔法，滿天發亮的星星，穿上它，妳也
是宇宙小姐！

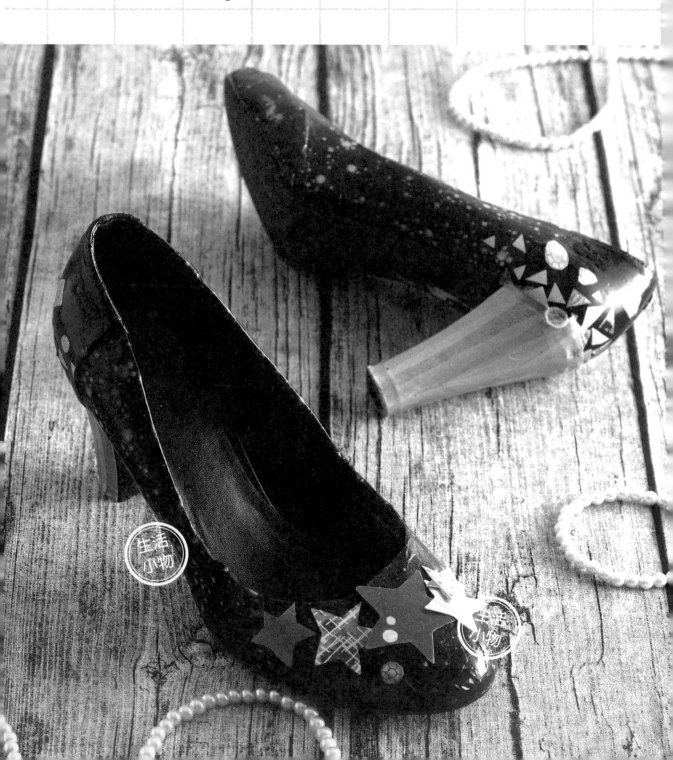

材料｜紙膠帶、高跟鞋、霧面透明片（封面膠膜）、剪刀、鑷子、筆刀、黑色油性筆、AB膠或熱熔槍
做法｜

1

高跟鞋擦乾淨，保持乾燥即可。橡膠、塑膠、真皮、漆皮表面的高跟鞋都可以使用，但布面和表面凹凸不平的不適合貼紙膠帶。

2

在鞋子上貼滿紙膠帶圖案。鞋子本身有曲線，建議先服貼好平整的部分，再將翹起來的整排紙膠帶，每隔約0.5公分剪一刀。由左至右把翹起來的第一格紙膠帶先撫平，第二格重疊貼在第一格紙膠帶上，再撫平。以相同的方法紙膠帶就可以平穩貼在圓弧形物品上。

3

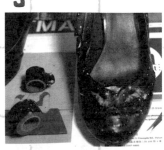

隨意搭配適合的紙膠帶，在這雙鞋子作品中，我使用了宇宙和火花這兩種花色。

4

有時紙膠帶圖案不易對準（對花），交接處看起來會不順暢，這時可以另外剪圖案黏貼在交接處。

5

準備數捲金屬色系紙膠帶，用筆刀切成多種不規則的幾何圖形。

6

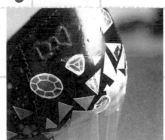

將切好的幾何圖形裝飾在鞋跟上方，也可以用銀色紙膠帶把鞋跟包住。

7

取一塊透明片畫上喜歡的圖案。

8

透明片翻到背面，用紙膠帶填滿星星後剪下。

9

用熱溶膠或AB膠把設計好的圖案黏貼在鞋子上，最後再稍微調整圖案就完成了。

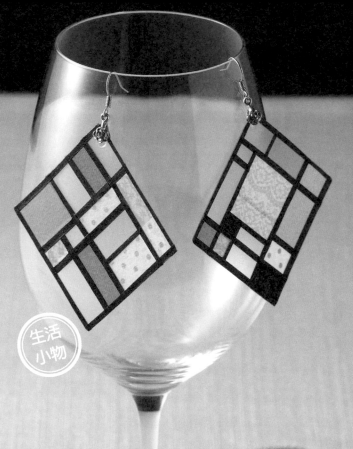

生活
小物

蒙德里安的藍調飾品
Mondrian Blue Accessories

分割的直線交錯，沉浸在大大小小的幾何
色塊音符中，藍、白、透明輕輕晃動，交
織成令人賞心悅目的移動小畫飾品。

材料｜紙膠帶、透明片（封面膠膜）5×5公分、切割墊、筆刀、鐵鎚、沖子

做法｜

1

將透明片剪成一個大小適中的正方形（這個作品是5×5公分）。把透明片放在切割墊上，在正方形上方的中間用鐵鎚和沖子打一個小洞。

小叮嚀

透明片打洞時，小心不要打得太邊邊。此外，喜歡菱形的話，可以把洞打在正方形的直角，稍作變化。

2

參考蒙德里安（Piet Mondrian）的畫作，變換自己喜愛的色彩。先準備藍、白、白色系紙膠帶三條，並將一條深藍色系紙膠帶切細，分成四條細線。

3

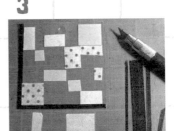

將藍白色系紙膠帶用筆刀切成大小不一的正方形、長方形，隨意拼貼，並且留下一些空白的方形格子。

4

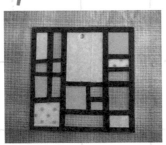

在方形的四周和邊界黏上深藍色細條紙膠帶，最後再隨意搭配喜歡的吊掛方式，像放入耳鉤或素鍊，變身成耳環、項鍊或別針。

小叮嚀

成品圖中的作品是以穿入式耳環和項鍊作示範。

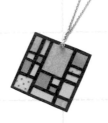

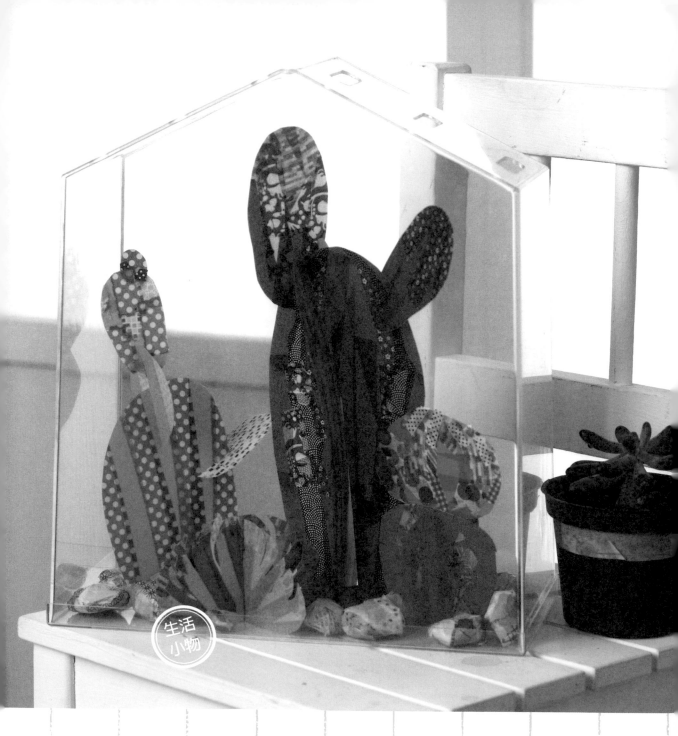

生活
小物

多肉小叢林
Succulent Plants

好喜歡多肉植物圓滾滾又百變的造型，但又
擔心沒辦法照顧好嗎？那就用紙膠帶打造一
座多肉小叢林，放在窗邊欣賞兼療癒！

材料｜紙膠帶、剪刀、霧面透明片（封面膠膜）A4尺寸、油性筆、IKEA溫室透明壓克力材質（寬24×深12×高28公分）

做法｜

1
用油性筆在透明片上畫兩個不規則的半圓。在大半圓（高15公分）的中間下方畫一條3公分的切割線，在小半圓（高6公分）的中間上方畫一條3公分的切割線，剪四個不同大小且不規則的圓形（高約2～5公分），每個圓都畫一條2公分的切割線。

2
翻到透明片的背面，貼滿紙膠帶，可一條素色配一條有圖案的紙膠交錯黏貼，或者用同一個顏色貼也可以，然後剪下就是多肉植物的形狀。

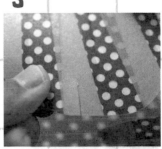

3
將剛剛畫的分割線剪下，也可放在切割墊上用尺輔助美工刀切割，若透明片太厚，切割線可切割成0.1公分。

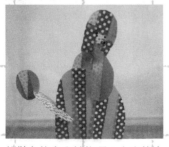

4
組裝各片多肉植物囉！上方的小圓可以先定位，再用剪刀在下方的圓剪一刀切割線，兩條切割線交接卡住就能組合牢固。將多肉植物排在壓克力底板上。

(**小叮嚀**)
若希望再牢固一點，可以在交接處塗上白膠。

5
準備做裝飾的小石頭。將一些廢紙或舊報紙揉成一團，用白色系紙膠帶綑綁，可綑成圓圓扁扁、大小不規則的形狀。

6
用金屬色系和灰色質感的紙膠帶，撕成小段小段裝飾在石頭上。將做好的小石頭放在多肉叢林下方點綴，放上壓克力罩就完成了。

貓咪的翻轉風鈴
Cats Wind Chimes Bells

畫下貓咪從高處跳至地面的分解
動作剪影，貼上如涼風的海洋色
彩，製成隨風搖曳的風鈴，為炎
夏帶來一股清涼音符。

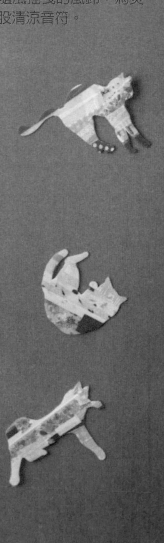
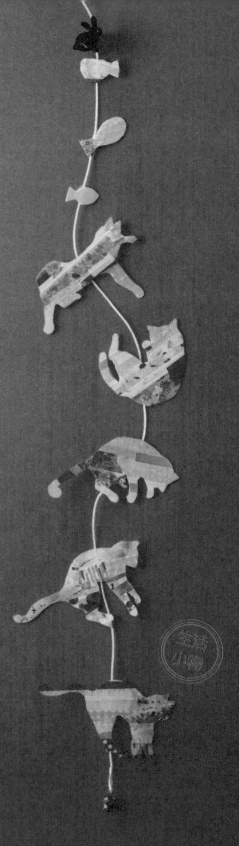

材料｜紙膠帶、切割墊、霧面透明片（封面膠膜）A4尺寸、大剪刀、小剪刀、繩子、鈴
鐺、黑色油性筆

做法｜

1

可以在網路搜尋關鍵字「Cat Righting Reflex」的圖片做參考，用黑色油性筆在霧面透明片上畫出三～五個貓咪移動的分解動作。

(小叮嚀)

如果想製作其他小動物，但卻不會畫圖案，可以利用在網路上找圖案的方法，非常方便。

2

翻到透明片另一面，隨意拼貼自己喜歡的紙膠帶顏色，蓋住黑色線稿，這個作品是以粉藍色系為主，希望呈現出涼爽的水色感。

3

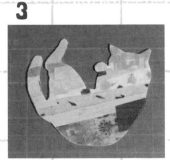

沿著黑線剪下貓咪的形狀，用剪刀剪輪廓，再改用小剪刀修飾細部，遇到轉摺處（直角或隙縫）不好剪時，可換另一個方向往回剪，以免硬剪出現裂痕。

4

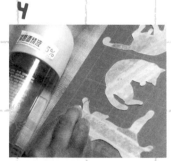

稍微檢查一下，若有黑色油性筆殘留在透明片上，可以用衛生紙沾酒精輕輕擦拭。

5

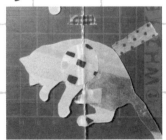

將貓咪貼在繩子上，要確實用紙膠帶將繩子包覆黏緊。

6

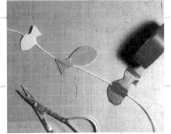

可以再用透明片製作一些小魚，貼在風鈴的上方，同樣用紙膠帶確實貼緊，最後在尾端綁上風鈴就完成了。

貓咪檯燈
Cat Desk Lamp

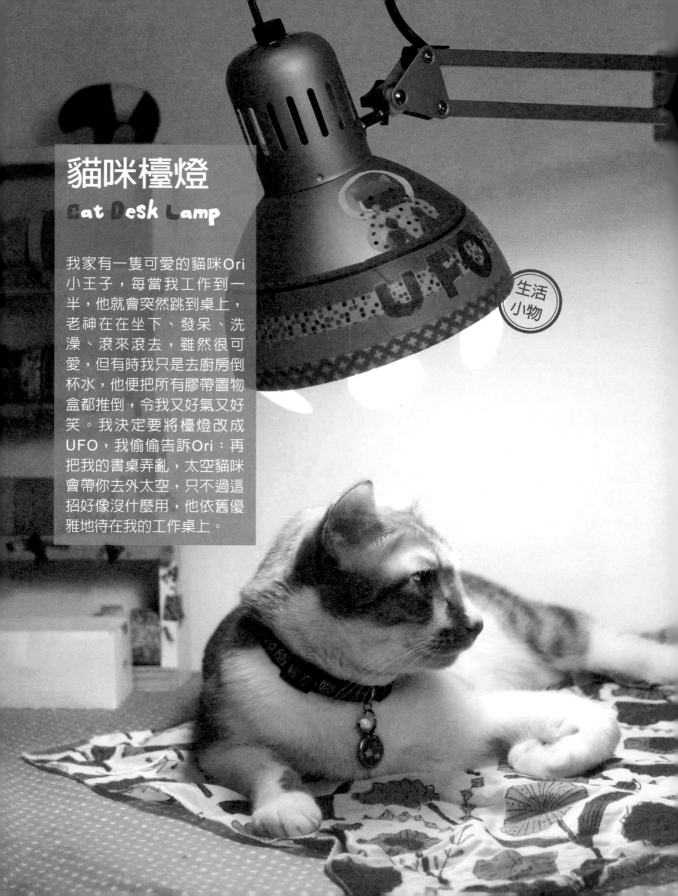

我家有一隻可愛的貓咪Ori
小王子，每當我工作到一
半，他就會突然跳到桌上，
老神在在坐下、發呆、洗
澡、滾來滾去，雖然很可
愛，但有時我只是去廚房倒
杯水，他便把所有膠帶置物
盒都推倒，令我又好氣又好
笑。我決定要將檯燈改成
UFO，我偷偷告訴Ori：再
把我的書桌弄亂，太空貓咪
會帶你去外太空，只不過這
招好像沒什麼用，他依舊優
雅地待在我的工作桌上。

生活
小物

材料｜紙膠帶、霧面透明片（封面膠膜）20×15公分、離形紙10×10公分、切割墊、剪刀、筆刀、檯燈、黑色油性筆

做法｜

1

在透明片上畫出數個圓形，翻到透明片另一面，將鮮豔亮色系紙膠帶貼在透明片上，再剪出圓形。

2

將剪下的圓貼在檯燈邊緣，變成UFO的燈泡。

3

剪到紙膠帶寬的一半處

在檯燈罩側面貼上對比的冷色系紙膠帶，由於檯燈罩是圓形且有弧度，可以先將紙膠帶拉長，每隔約1公分剪一刀至紙膠帶一半的位置。

4

貼上檯燈，紙膠帶就可以用手撫平，使平整貼上。

5

可以依照UFO的大小來貼紙膠帶的圈數，用紙膠帶在檯燈上貼好彩色英文字母。

小叮嚀

要做出圓弧的字母秘訣是，慢慢一小段一小段剪貼。

6

參照P.26的連結法，在離形紙的光滑面貼滿白色系紙膠帶，翻到背面（粗糙面），用黑色油性筆畫好白色太空衣的服裝，沿著輪廓線剪下，再用小剪刀剪出UFO的把手。

7

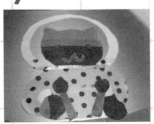

同做法 **6** 的方法剪出貓咪的臉和手，用筆刀在切割墊上切出貓咪的眼睛和嘴巴。

8

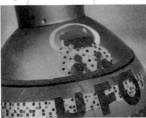

最後再黏一圈細捲紙膠帶，黏在貓咪和UFO中間，可以營造出貓咪在太空梭裡的樣子。

PART
5

紙膠帶的日常風景
My Masking Tape Life

紙膠帶幾乎與我的日常生活密不可分，

不論是創作、工作、教學或娛樂……

它佔滿我的每一天，

而我也樂在其中。

接下來帶大家來看看我的紙膠帶生活！

發亮的膠帶樂園創作

怪物影子

從國中讀美術班開始，紙膠帶就是我的畫箱中不可缺少的工具，專門用來將畫紙固定在畫板上，顏色也只有統一的米白色。它一直陪伴著我，無論畫水彩還是素描，只要輕輕撕起紙膠帶，不但不傷紙張，還能保有完美的白色邊框。

在研究所時，我設計了「R樂園」：許多發出光芒的幻想小生物，悄悄陪伴在我們生活中的系列創作，例如「怪物影子」與「R星」。

2013年在20號倉庫鐵道藝術村駐村時，剛好有位策展人謝里法先生想到一個有趣的計畫：「3P.觀眾、畫家、策展人在畫中相會」，邀請我們做一件可以和觀眾互動的作品，因此有了「怪物影子」的構想。想像著觀眾站在牆壁前，隨意擺動身體和背景的壁畫小怪物玩樂，應該很有趣，不過該如何引導觀眾站在作品前面呢？

靈機一動，我在畫好的壁畫前用黑色紙膠帶貼了一雙趣味媽媽夾腳拖鞋，這樣就可以直接引導觀眾站在壁畫前擺姿勢合照了。黑色紙膠帶上還可以畫顏料，與壁畫自然融合不突兀，更不會傷害地板，展覽結束後輕輕撕起完全不留痕跡。

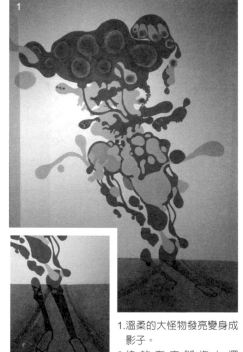

1. 溫柔的大怪物發亮變身成影子。
2. 快站在夾腳拖上擺Pose！

R星

經過感應器，「R星」會發光和你打招呼喔！

「R星」是在S'day藝術招待所的邀約下參與的「模範市場造巷計畫」。台中的模範市場是個攤位不多，但有明亮光線與通風良好的傳統市場，附近的居民仍習慣在這裡購物。因為創作過程中不能在壁面上用顏料彩繪、須維持場地原本面貌，恰巧我在網路上看見澳洲街頭藝術家Buff Diss的紙膠貼作品，於是讓我有了好點子。

我選了一個鐵捲門為創作空間，望著結實有歷史感的鐵門，不禁對門後藏著的東西感到好奇。我用螢光膠帶為創作媒材，以線的結構黏貼成小怪物巨大化後的外型。「R星」生物安靜輕巧地穿梭在模範市場中，扁平的造型可隱藏自身。當傍晚經過鐵捲門的感應器與黑燈管裝置時，黑暗中的「R星」突然亮起，彷彿調皮的妖怪一躍而出，令人莞爾，而且還能隨著白天和黑夜的光線，呈現不同的可愛面貌。

市集擺攤日記

員林「創創市集」

2014年冬天，曾經展覽過作品的「691.共享聚落」邀請我參加市集擺攤。能回員林小旅行又有展出機會，我一口答應了，但到底要擺什麼好呢？

剛好一起在忙著接案工作的好友住在我家，趁著她去洗澡的空檔，沒事的我突然有個點子，打算不打草稿，利用一組mt20色細捲和數十捲花色紙膠帶，在朋友洗完澡之前，以切割、剪貼和組合製作朋友的人物畫，趁在朋友洗澡出來後洋洋得意獻出我的驚喜，因此有了「紙膠帶速寫術」的誕生，市集擺攤就決定靠這個了。我在市集中學到展售自己的創作和溝通的技巧，人潮不多時，我也會觀摩其他攤友的作品，認識不少朋友，像是認識「沁木手作」的木工職人，購買了他的手作紙膠帶收納櫃，一直陪伴我至今。

1. 手作蛋糕的攤友也來訂做紙膠帶肖像畫，好喜歡吊帶褲的裝扮和可愛的髮圈！
2. 第一次擺攤是緊張的，還好第一天試賣就有不少現場訂製的客人！
3. 每一次擺攤都在學習如何展示，以及與客人互動的技巧。

台中自由商圈市集

台中火車站附近的自由商圈從以前就是精華地段，以多家太陽餅店、電子街、繼光街等聞名，而隨著商圈和人口的轉移，讓中區逐漸沒落。但我喜歡中區有許多有趣的老屋再生空間進駐，像是共享工作室、中區再生基地，也有新住民開的南洋餐廳，是一個常舉辦好玩活動，並且能兼容併包且值得探索的區域。之前遇到母親節，自由商圈舉辦活動，聚集不少手作攤位。

趁著這次難得的機會，找了九位我很欣賞，時常一起創作的好朋友，用插畫畫出對媽媽的感謝，做成母親卡販售，希望用真心的手作質感和有溫度的手繪豐富生活，也邀請「阿姊，手作」和「日日好日」兩位手作職人一起玩市集。

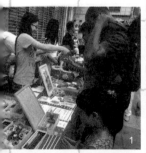
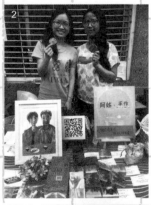

1. 小客人專心挑選喜歡的卡片。
2. 和夥伴一起擺攤，介紹更多好品牌給大家認識！
3. 「作息尚好×自然農法」的鳳梨乾真好吃。攤友是美術背景的優雅女孩，幫我們的攤位搭配了一條好溫暖的黃色桌布。
4. 攤位的特別活動，挑一張送給媽媽的卡片，就可以在手作區DIY卡片，用紙膠帶自由黏貼和色鉛筆搭配彩繪。小妹妹害羞地說卡片是要送給阿嬤的。

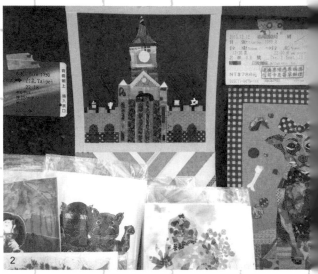

1. 天氣很好的一天，在20號倉庫鐵道藝術村佈置了旅行主題的小攤位。
2. 旅行的心情是興奮、期待，還是一種放鬆的慢活？

20號倉庫藝術村史塔克藝術市集

　　帶著畫箱去旅行，這次參加20號倉庫辦的市集，好懷念和志同道合的夥伴一起組成「鐵支路男孩」，在台中20號倉庫鐵道藝術村駐村創作的日子。所以在佈置攤位時，帶了畫箱還有車票裝飾攤位，歡迎每位旅客拜訪。

小蝸牛市集

　　小蝸牛市集的精神是慢活、自然、堅持及尊重的生活方式。一邊逛手作攤位的同時，還可以一邊品嘗有機小農栽種的好味道！欣賞美好的攤位佈置是種視覺享受，健康美味的食物更滿足了嗅覺和味覺。

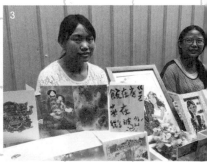

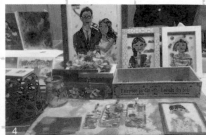

1. 客人的訂單來了，依大小在30分鐘～1小時間完成一件作品。
2. 將先前為客人精心製作的紙膠帶肖像畫彙集成作品集，介紹紙膠帶肖像畫，再把材料和工具擺好，準備開市啦！
3. 一個人擺攤久了總是有點孤單，還好有喜歡創作的朋友一起加入互相幫助！
4. 擺攤的第一步，就是視覺美感陳列的大挑戰。

紙膠帶肖像畫

除了市集擺攤，我的工作室也接受來自各地的人物肖像畫訂製，只要一張照片，我就能用紙膠帶完成一幅人物畫。看看以下這些獨特的紙膠帶肖像畫吧！

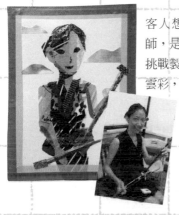

客人想送給她美麗的二胡老師，是個古典美人呀！第一次挑戰製作樂器，背景配上彩霞雲彩，讓音符隨風飛翔！

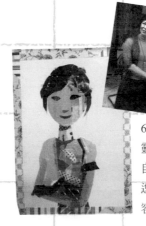

691點共享聚落的李唯靈老師也訂做了一張自畫像，速寫下她飄逸的服裝、靈性的面容和俏麗的短髮。

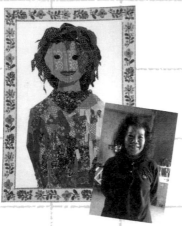

忙碌整理園區的淑芬姐覺得好玩，也來訂製自畫像，用紙膠帶切割出鬈鬈QQ的頭毛是個大挑戰。我用漸層色塊貼出多層次的紅色上衣，希望呈現她笑容如陽光般燦爛的溫暖印象。

第一次拜訪朱雀文化出版社，總編輯立刻訂製一張自畫像，喜歡她拿著書本知性和自信的神情，紅條紋的上衣有種法式的優雅與閒適。

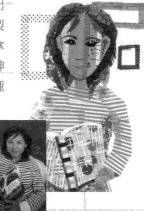

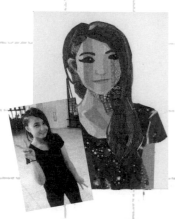

客人傳給我一張可愛俏皮的女孩照片，是他昔日一同工作的好朋友生日，我打算用宇宙和星空花色的紙膠帶製作，是一件友情無敵的閃閃發亮禮物！

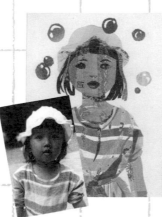

伴隨著泡泡飛舞，精雕細琢的小公主打扮，製作這張可愛的小女孩肖像畫時，彷彿回到小時候在公園玩著吹泡泡，被家人疼愛的時光。

紙膠帶速寫

送一張小畫給心愛的人、朋友、家人和獨一無二的自己。有別於傳統的素描寫生，紙膠帶速寫術具有即時且互動的特色。活用和紙膠帶特有的材質、透光、疊色、繽紛特性交織出混色效果，為你描繪當天的氛圍、心情，留下當下絢麗的回憶。來看看下面這些速寫技巧和人物速寫，從中汲取靈感，嘗試自己做一張速寫畫。

紙膠帶速寫Q&A

Q: 用紙膠帶速寫需具備哪些技巧？

A: 必須先具備基礎的素描能力，但並非像照相機一樣寫實，而是用紙膠帶貼出屬於自己風格的作品。面對觀察和創作的人、事、物時，千萬不要被制式的框架限制住了，大膽嘗試吧！

Q: 該如何抓住神韻？

A: 可以先觀察五官的形狀，以及抓住素描的對象有哪些特徵，例如：一頭捲髮或是粗曠的眉毛，抓到特徵後作品自然能顯現神韻。

Q: 速寫的方法？比如要先貼哪裡？

A: 我習慣先貼好臉部的膚色，接著貼頭髮和服裝，最後才貼出五官，其實就是先打底色，再畫細節的概念。

Q: 要加邊框設計嗎？如果不做邊框，還能如何呈現畫面？

A: 在四周貼一個紙膠帶的邊框不但可以美化作品，更能將視線聚焦在畫面中的人物。紙膠帶如果裱框可以保存更長久，所以若客戶有訂框，我就不會在畫作上繞一圈紙膠帶做邊框。此外，背景再加上點綴裝飾會更可愛，如果速寫的對象喜歡樂器，可以加上音符，更能表現特色！

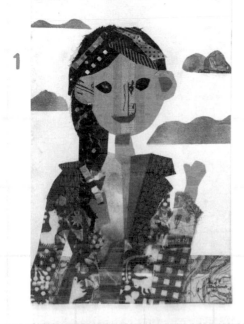

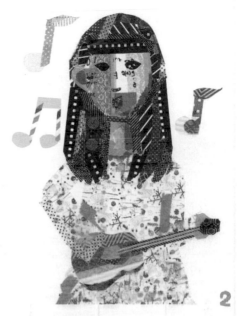

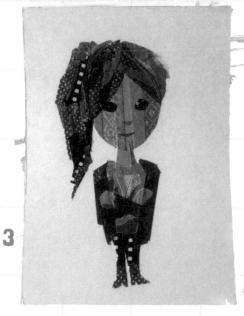

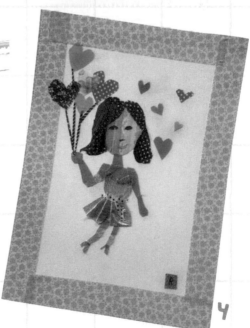

1.藝術家的自畫像。
2.很會彈奏吉他的咪咪學妹。
3.客人指定要製作Q版的二頭身畫像，是不是很獨特？
4.穿著小禮服、手握氣球的可愛少女。

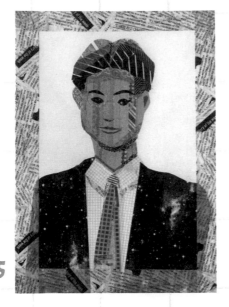

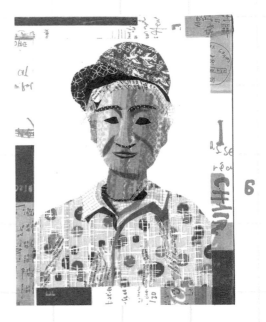

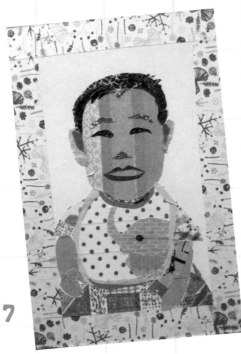

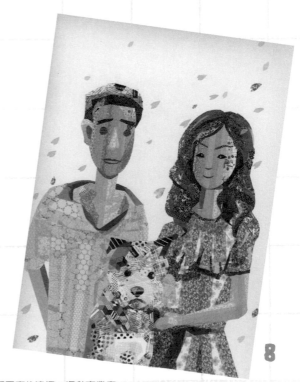

5.藝術中心委託我替一位來演講的老師製作,貼上英文報紙圖案的邊框,提升專業度。

6.接到委託做了這張詩人吳晟的肖像畫,喜歡他充滿智慧的皺紋和笑容。

7.幸福的一家人帶小嬰兒來逛市集,圍兜兜上的大象很可愛吸睛。

8.兩人與可愛狗狗的組合。製作時忍不住微笑,撒了點花瓣在風裡飛舞,真是幸福的一家人。

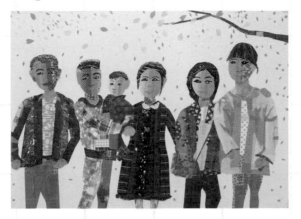

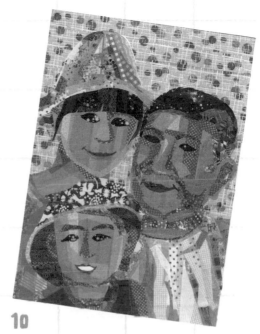

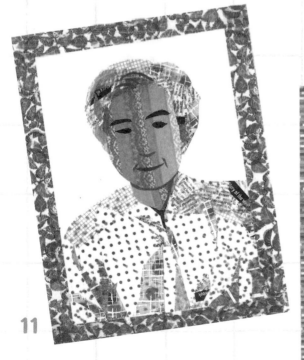

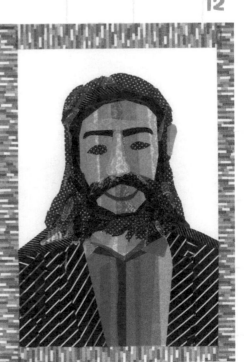

9.帶家人一起去賞櫻花的全家福。
10.一起開心出遊的紀念照，享受悠閒的親子時光。
11.彰化鄉長的肖像畫，配上自然景色的邊框。
12.第一次製作留著長鬍子的外國人，有趣又新鮮！

13.我最喜歡用紙膠帶貼橫條紋的polo衫。

14.藝術家指定製作四個角度的自畫像，最喜歡這張側面臉龐的寫實模樣。

15.甜筒裡的小花園，獻給甜甜女孩那顆永遠童稚的心。

16.美味的鮮果奶酪蛋糕，好吃到舌頭都快融化了。

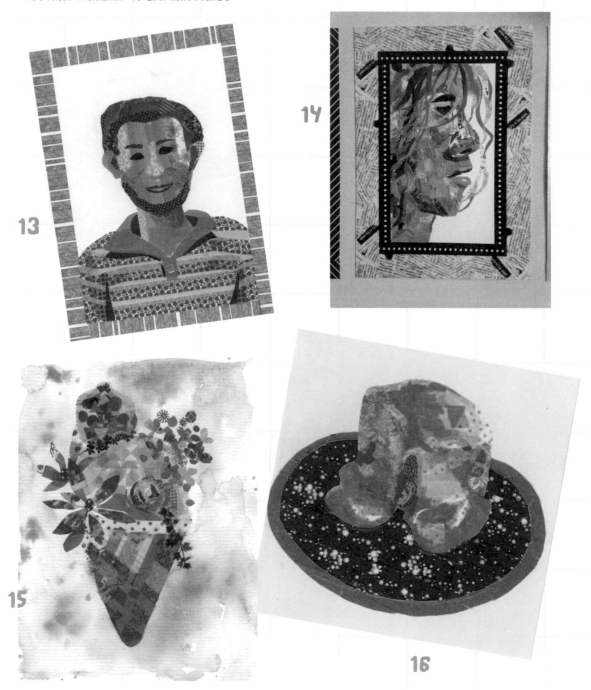

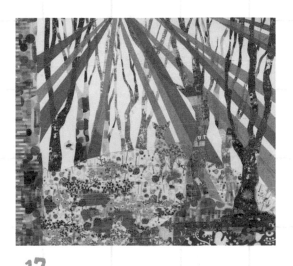

17

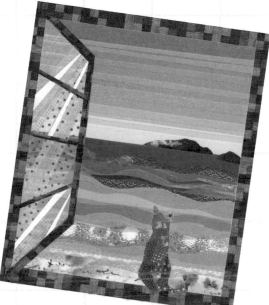

18

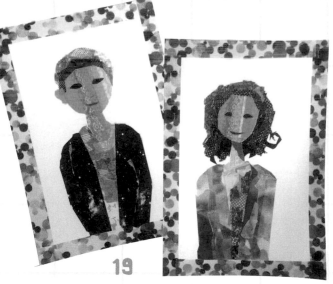

19

20

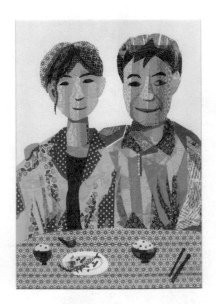

17.夢中的冬日森林住著優雅的小動物,還有一片花草編織的地毯
　　可以睡午覺,陽光暖暖地灑進樹梢,讓大地重新充滿生機。

18.夢想有一天打開工作室的窗戶,外面就是一片寧靜的海,和心
　　愛的小貓一起看海、畫畫、曬太陽。

19.一位太太想要製作她和先生的肖像畫。試著為這對恩愛的夫妻
　　各自穿上星辰和彩霞的衣裳,甜蜜度破百。

20.來自爸爸愛的委託,讓媽媽笑得合不攏嘴。這幅作品真的花了
　　很多時間,總是被家人追討什麼時候完成。爸爸說:「桌子要
　　擺滿豐盛的美食。」不過我在製作過程中覺得簡單的粗茶淡飯
　　才是福。構思許久才將餐桌上的料理和飯碗排好,希望爸媽吃
　　得健康又開心。

21

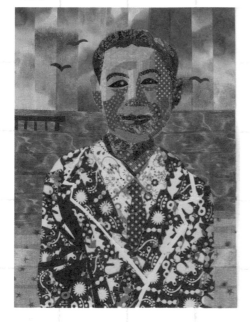

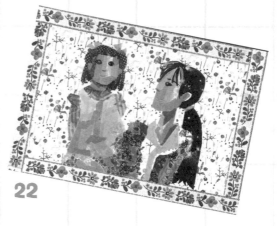

22

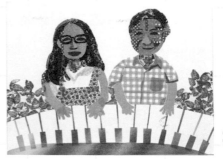

23

24

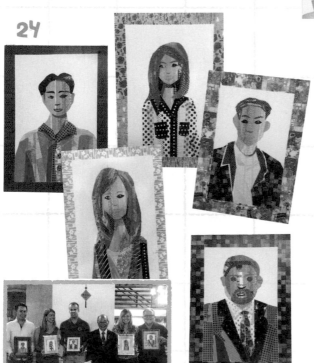

21. 一個女孩思念去天堂當天使的爸爸，傳來一張泛黃的老照片，委託我製作一張爸爸的肖像畫。她說爸爸從來沒有出國過，而她第一次離家去了遙遠的澳洲留學，希望能帶爸爸出國。而我在製作肖像畫的過程中，想像女孩和爸爸在澳洲墨爾本的午後，乘著風在海邊散步談心，為爸爸拍下這張微笑的慈祥模樣。

22. 「謝謝妳！」一個特別的客人委託我替他在雲南認識的一個朋友，做一張卡片，感謝她在雲南旅遊途中的協助。遙遠的雲南，一對母女在花田。在創作時想像當時的光線和相擁。

23. 高中學妹經營的「田中間豬室繪社藝術空間」4歲了，她想送給疼愛且一直支持她的爸爸一個驚喜，委託我製作了這張和爸爸一起在綠意盎然的花園裡，開心彈奏鋼琴的歡樂合照。

24. 「可不可以一起去旅行？」委託人為來自遠方的異國朋友準備了一份特別的禮物，製作的過程也特別有意思，我不時猜想他們去了台灣哪裡玩、他們的關係、收到禮物的表情，一不小心自己也跟著他們去旅行了。

25.兩人臉上都洋溢著最自然的笑容，祝福這對新人如窗外幸福的美麗彩霞，永遠甜蜜恩愛！

26.朋友委託製作的婚禮小禮物，獻給一對幸福的新人。用粉色系的紙膠帶編織花圈很過癮，穿上婚紗就是女孩的夢幻時刻呀！

27.這是一對即將結婚的新人，聽說兩人是鐵道迷，有空都會趁假日到處走走拍照，因此特地創作了幸福的列車，通往溫暖的家，也祝福他們幸福美滿。

28.連續製作了三張紙膠帶婚紗照，很好奇大家戴上戒指的心情喔！是種決心嗎？我也用紙膠帶做一只。

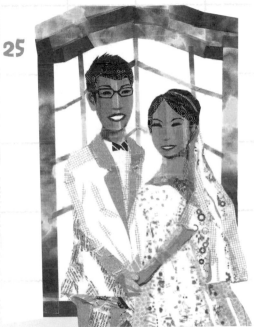

25

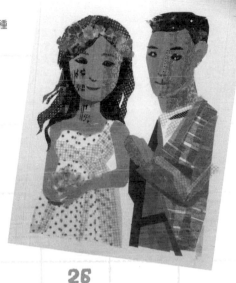

26

28

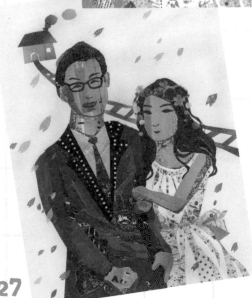

27

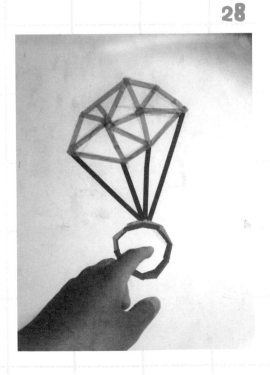

紙膠帶迷的手作趴

聖誕節的交換計畫

　　12月的聖誕節即將來臨，和喜歡創作的朋友們玩起交換聖誕卡的計畫，一邊想著每位朋友的模樣寄出思念，獻上最高的心意和祝福！

1.用色塊和葉子形狀的紙膠帶做一個聖誕花圈，獻給優雅的同窗好友。
2.獻給愛插畫的朋友，用摺疊技巧種一棵華麗的聖誕樹。
3.好久不見的恐龍老師，送給她一個美味的聖誕奶油蛋糕，背景飄著雪花好夢幻。
4.為ori小王子獻上紙膠帶聖誕襪。
5.帶著聖誕節花圈的獅子座男孩有一顆溫柔的心，送給他一個小小聖誕帽。

當藝術家與音樂家一起瘋迷紙膠帶

　　紙膠帶不僅可以裝飾平面紙張，它也可以黏貼在立體物品上，像旅美音樂家王思雲（雲雲）就把它用來點綴鋼鼓的鼓棒。

鼓棒貼上不同花色的紙膠帶，每一款都是獨一無二。

在鼓身的側面隨意貼上紙膠帶。

旅美音樂家王思雲專訪

好時光（作者）：你為什麼會喜歡紙膠帶？
雲雲：我在美國很喜歡逛美術材料行，買手作材料時發現了紙膠帶，靈機一動把紙膠帶貼在鋼鼓的鼓棒上，結果造成了大轟動……

好時光：是如何的大轟動呢？
雲雲：在美國，我平時從事製造鋼鼓的工作，假日則和樂團在美國各地巡演，因為喜歡手作，也在表演的市集上販售我用紙膠帶創作的鼓棒。將原本樸素的鼓棒用各種顏色和圖案的紙膠帶裝飾，很受鋼鼓迷的喜愛和群眾的圍觀。

好時光：你如何看紙膠帶這種素材？
雲雲：紙膠帶開啟了我的創作之路。我立志未來要把所有的樂器都貼上美美的膠帶！看到漂亮的紙膠帶會讓人心情變好，購買慾望就會停不下來，果然是個大錢坑。未來，請期待我在打擊樂器上的紙膠帶創作。

孩子們的手作時間

上了一陣子各種媒材的創作課後，我總是和小孩聊聊今天有沒有什麼想創作的主題或是聊聊天。有時小孩會開心的分享，像好朋友生日想做張卡片送給她，或者想把和家人一起出遊的回憶用紙膠帶記錄下來。

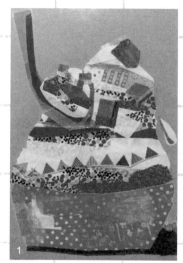
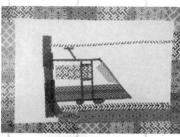

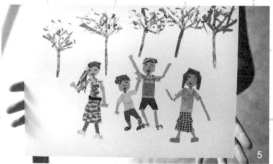

1.「炎炎夏日登芒果冰山」（依靜，17歲）
2.「火車過山洞」（建永，12歲）
3.孩子們著迷的挑選紙膠帶。
4.「日本夏日祭典」（依靜，17歲）
5.「和家人一起去賞花」（佩緹，11歲）
6.用紙膠帶描繪幸福的全家福，人物生動的
　肢體動作傳達歡樂氣氛，很有耐心地剪貼
　出背景的細小櫻花花瓣。
7.「菇菇的森林秋日集會」（沛琪，14歲）
8.「送給好友的生日蛋糕」（佩緹，11歲）
9.「楓」，藝術家示範作品，
　運用了連結法和拼貼法。

146

成人的紙膠帶教學

　　以「獻給媽媽的美味蛋糕」爲題製作創意母親卡，每個學員都是第一次接觸紙膠帶，但成品令人驚艷！我們一邊觀察「禾豐田食」的戚風米蛋糕，用連結法黏貼出蛋糕體，並裝飾了水果、花朵和滿滿的心意在蛋糕上。

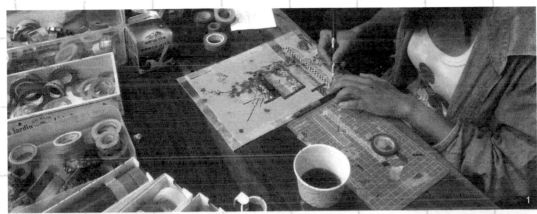

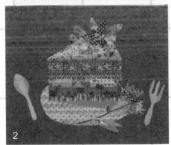
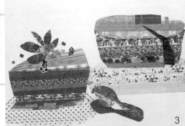
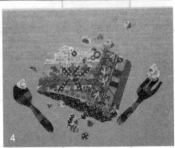

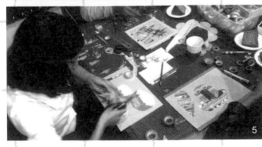

1.做了豪華的多層口味蛋糕，加上美麗的裝飾，原來是想要獻給90大壽的外婆。
2.寵愛媽媽內心的小女人，獻上甜點和花朵。
3.豪氣地烤一個大蛋糕，先切一塊獻給重要的她。
4.蛋糕的香味都飄出來啦！扎實的好味道象徵樸實卻超有內涵的智慧女人。
5.即使第一次用紙膠帶，但了解基本黏貼技巧後，大家都沉浸在紙膠帶的創作世界。
6.一邊實物觀察蛋糕體，一邊想像媽媽最愛的口味，並裝飾蛋糕。
7.觀察蛋糕切割後的明暗變化，學員挑戰蛋糕的立體感！

國家圖書館出版品預行編目

新手也OK的紙膠帶活用術：撕、剪、貼，隨手畫畫、
做卡片和居家裝飾 / 宋孜穎著. -- 初版. -- 臺北市：
朱雀文化，2015.10
　面；　公分. --（Hands：045）
ISBN 978-986-6029-98-1（平裝）

1.工藝美術 2.文具

960　　　　　　　　　　　　104018742

新手也OK的紙膠帶活用術
——撕、剪、貼，隨手畫畫、做卡片和居家裝飾

作者	宋孜穎
攝影	林宗億（成品圖）
美術	一丸
編輯	彭文怡
校對	連玉瑩
行銷企劃	石欣平
企畫統籌	李橘
總編輯	莫少閒
出版者	朱雀文化事業有限公司
地址	台北市基隆路二段13-1 號3 樓
電話	（02）2345-3868
傳真	（02）2345-3828
劃撥帳號	帳號：19234566
	戶名：朱雀文化事業有限公司
e-mail	redbook@ms26.hinet.net
網址	http://redbook.com.tw
總經銷	大和書報圖書股份有限公司（02）8990-2588
ISBN	978-986-6029-98-1
初版一刷	2015.10.20
定價	350元
出版登記	北市業字第1403 號

花布組曲
台灣花布的起承轉合
拼貼婉約在歷史中的溫柔心意

四月望雨
鄧雨賢著名四首台語歌
乘載著記憶中屬於年代的音律

台灣白海豚
讓屬於台灣的事物與議題
透過藝術步入生活

www.harendo.com

用紙膠帶・貼台灣事